세종대왕 얼을 살려 청농 문관효쓴

훈민정음의 큰 빛

"번역과 더불어 쓴 해례본
한글을 앞세워 쓴 언해본

때 : 二〇一五年 十二月 三日 (木) ~ 十一日 (金) (월요일 휴관)

곳 : 국립한글박물관 전시실 (4호선 이촌역 2번출구)

후원 : 문화체육관광부 · 국립한글박물관 · (사)한국서도협회
교보문고 · 한국미술센터 · (주)무무인터내셔널

안녕하십니까?

국립한글박물관 관장 문영호입니다.

　한글은 우리민족의 긍지이자 자부심이며 위대한 문화유산입니다. 한글서예는 한글 사용의 확대와 더불어 서신을 교환하거나, 가사, 한글소설 등을 필사하면서 발전한 예술로 평가되고 있습니다. 오늘날의 한글 서예는 궁체와 민체뿐 아니라 다양한 방법으로 한글의 아름다움을 표현하고 있으며, 한글의 조형미를 세계에 알리는 중추적인 역할을 하고 있습니다.

　이번 청농 문관효 작가의 "훈민정음의 큰 빛"전시는 '훈민정음 언해본'을 한자 위주에서 한글 중심으로 변환시켜, 한글서예의 작품들을 직접 만나볼 수 있는 뜻 깊은 자리가 될 것으로 기대합니다.

　훌륭한 한글서예 전시를 기획한 문관효 작가님께 감사드리며, 아울러 이번 전시를 통해 우리 박물관을 방문하신 분들이 한글의 아름다움과 담백한 필묵의 진수를 느끼는 좋은 기회가 되기를 바랍니다.

2015년 12월 3일

국립한글박물관장 **문 영 호**

예술이란 미완성의 채움이다.

그중 인문적 경지인 서예의 길은 끝이 없다.

필자는 반세기가 넘도록 붓을 잡아 글씨를 써왔지만 아직도 작품 앞에 서면 늘 작아지고 아쉬움이 남는다. 서예는 나라와 사회의 문화적 역량이다. 오래전부터 준비해온 훈민정음 해례본과 언해본을 여러분 앞에 용기 내어 시대적 사명의 힘으로 감히 선보인다.

이십여 년 전 국립중앙도서관에서 자료를 찾던 중 훈민정음이라고 쓰인 조그마한 책자를 보게 된 것이 계기가 되어 훈민정음을 늘 머릿속에 그리며 언해본을 월인천강지곡처럼 한글을 한자보다 앞세워 크게 써야겠다고 생각했다.

한글이 창제된 15세기에는 한글을 한자로 설명하기 위해서 한자를 크게 앞세웠으리라 생각하지만, 21세기를 살고 있는 우리는 한글을 크게 앞세워 써서 후세에 남김이 옳다는 생각으로 지인들의 자문을 구하면서 훈민정음 해례본과 언해본을 쓰기 위한 준비를 시작했다. 당시 학문적 자문을 구하려고 학자를 찾던 중 워싱턴글로벌대학교 김슬옹 교수를 만나 자문을 요청하자 흔쾌히 수락하여 오늘날까지 좋은 인연으로 이어가고 있다.

세종의 문자화를 위한 훈민정음 창제의 뜻을 지키고 계승하고자 지난 2013년 문화체육관광부의 한글문화 큰 잔치 문화행사에 선정되어 서울시 광화문광장 세종대왕 동상 앞에서 60m의 대형현수막에 한글을 앞세워 쓴 훈민정음 언해본을 전시하였으며, 2014년에는 한글로 빚은 한국의 애송시로, 2015 금년에는 번역된 훈민정음 해례본을 광화문광장에서 전시함으로서 우리 국민은 물론 외국관광객들로부터 깊은 관심과 호응으로 큰 사랑을 받았다.

이토록 큰 행사를 3년 연속 성공적으로 마칠 수 있었던 것은 잊혀져가는 우리문화에 깊은 관심을 가져주신 문화체육관광부장관님, 도종환 국회의원님, 전하진 국회의원님, 문영호 국립한글박물관장님을 비롯한 관계담당자들의 소신 덕분이다.

늘 깊은 마음으로 안아주시고 지도해주시는 무림 김영기 선생님과 학문적 자문을 아끼지 않으신 김슬옹 교수님, 그리고 사랑하는 가족 형제들, 친구들과 모든 지인분들께 감사드린다.

서예를 통해 맺은 좋은 사람들과 함께할 수 있음에 감사하며 오늘도 깊은 사랑의 마음을 여미어 본다.

2015년 12월 3일

청농 문 관 효

훈민정음 해례

셰世종宗어御졔製 훈訓민民졍正흠音

나랏말ᄊᆞ미 듕中귁國에 달아 문文ᄍᆞ字와로 서르 ᄉᆞᄆᆞᆺ디 아니ᄒᆞᆯᄊᆡ 이런 젼ᄎᆞ로 어린 百ᄇᆡᆨ姓셩이 니르고져 호ᇙ배이셔도 ᄆᆞᄎᆞᆷ내 제ᄠᅳ들 시러펴디 몯ᄒᆞᇙ노미 하니라 내이ᄅᆞᆯ 爲윙ᄒᆞ야 어엿비 너겨 새로 스믈여듧字ᄍᆞᆼᄅᆞᆯ ᄆᆡᇰᄀᆞ노니 사ᄅᆞᆷ마다 해ᅇᅧ 수ᄫᅵ 니겨 날로 ᄡᅮ메 便뼌安ᅙᅡᆫ킈 ᄒᆞ고져 ᄒᆞᆯ ᄯᆞᄅᆞ미니라

우리나라 말이 중국과 달라 한자와는 서로 통하지 않으니라 그래서 어리석은 백성이 말하고자 하는바가 있어도 끝내 제 뜻을 펼치지 못하는 사람이 많으니라 내가 이것을 가엾게 여겨 새로 스물여덟 글자를 만드니 모든 사람으로 하여금 쉽게 익혀서 날마다 쓰는데 훈민정음 머리글에 편하게 하고자 할 따름이니라

이천삼오년 한글날 즈음에 소북허메서 청남 불관 구호

세종대왕은 일천사백사십삼년 훈민정음이 십팔자를 창제하고 그에 대한 자세한 해설(풀이)과 용례(보기)를 붙여 일천사백사십육년 음력 구월에 <훈민정음>이라는 책을 펴냈다. 이 책에는 특별히 「해설」과 「용례」가 갖추어져 있어 <훈민정음> 해례본이라고 부른다. <훈민정음>해례본에는 한글을 만든 목적과 근본 뜻, 창제 원리, 역사적 의미를 비롯해 새 문자의 다양한 예들이 실려 있다. 이 책은 크게 두 부분으로 나뉘는데 앞 부분은 세종대왕이 지었고, 뒷 부분은 집현전 학사 정인지·최항·박팽년·신숙주·성삼문·이개·이선로·강희안 등 여덟명이 함께 지었다. 세종대왕이 쓴 부분을 「정음편」 또는 「예의편」이

라 부르고, 신하들이 풀어 쓴 부분을 「정음해례편」 또는 「해례편」이라고 부른다. 정음편 「본문」은 세종대왕의 「서문」과 「예의」로, 정음해례편은 「해례」와 정인지 서로 구성되어 있다.

세종대왕이 직접 펴낸 (목판) 본은 오랜 세월 알려지지 않다가 일천구백사십년에 경상북도 안동에서 발견되었다. 그 책을 간송 전형필 선생이 구입하여 간송미술관에서 소장하고 있다. 이 책은 일천구백육십이년에 대한민국 국보 제 칠십호로 지정되었고 일천구백구십칠년에는 유네스코세계기록유산으로 등재 되었다. 이천십오년 한글날즈음에 훈민정음 해례본을 번역문과 함께 쓰다 청농 문관호

訓民正音

國之語音異乎中國與文字

不相流通故愚民有所欲言

而終不得伸其情者多矣予

為此憫然新制二十八字欲

使人人易習便於日用耳

정음

일

ㄱ牙音如君字初發聲

ㅋ牙音如快字初發聲

ㆁ牙音如業字初發聲

ㄷ舌音如斗字初發聲

ㄸ並書如覃字初發聲

ㅌ舌音如吞字初發聲

ㄴ舌音如那字初發聲

어제 〈세종 서문〉

우리나라 말이 중국과 달라 한자와 서로 통하지 않는다. 그러서 어리석은 백성이 말하고자 하는 바가 있어도 끝내 제 뜻을 펴지 못하는 사람이 많다. 내가 이것을 가엾게 여겨 새로 스물여덟 글자를 만드니 사람마다 쉽게 익혀서 날마다 쓰는 데 편하게 하고자 할 따름이니라.

예의

ㄱ은 어금닛소리〈牙音〉이니 군(君)자의 처음 나는 소리와 같다. 〔초성〕

ㅋ은 어금닛소리이니 쾌(快)자의 처음 나는 소리와 같다.

ㆁ(이응)은 어금닛소리이니 업(業)자의 처음 나는 소리와 같다.

ㄷ은 혓소리〈舌音〉이니 두(斗)자의 처음 나는 소리와 같다.

ㄸ은 나란히 쓰면 땀(覃)자의 처음 나는 소리와 같다.

ㅌ은 혓소리이니 탄(吞)자의 처음 나는 소리와 같다.

ㄴ은 혓소리이니 나(那)자의 처음 나는 소리와 같다.

訓民正音

國之語音異乎中國與文字

不相流通故愚民有所欲言

而終不得伸其情者多矣予

為此憫然新制二十八字欲

使人人易習便於日用耳

ㄱ牙音如君字初發聲

정음(예의)편

어제(세종) 서문

우리나라 말이 중국과 달라 한자와 서로 통하지 않으니라. 그래서 어리석은 백성이 말하고자 하는 바가 있어도 끝내 제 뜻을 펴지 못하는 사람이 많으니라. 내가 이것을 가엾게 여겨 설 스물여덟 글자를 만드느니 모든 사람들로 하여금 쉽게 익혀서 날마다 쓰는데 편하게 하고자 할 따름이니라.

예의

「ㄱ」은 어금닛소리(아음)이니 「군(君)」자의 첫음 나는 소리(초성)와 같다.

정음1ㄱ

並書如虯字初發聲

ㅋ
牙音
如快字初發聲

ㆁ
牙音
如業字初發聲

ㄷ
舌音
如斗字初發聲

並書如覃字初發聲

ㅌ
舌音
如吞字初發聲

ㄴ
舌音
如那字初發聲

나란히 쓰면 虯(뀨ᇢ)자의 처음 나는 소리와 같다.

ㄱ을 어금닛소리이니 快(쾡)자의 처음 나는 소리와 같다.

ㆁ(이응)을 어금닛소리이니 業(ﾃ)자의 처음 나는 소리와 같다.

ㄷ은 혓소리(설음)이니 斗(둫)자의 처음 나는 소리와 같다. 나란히 쓰면 覃(땀)자의 처음 나는 소리와 같다.

ㅌ은 혓소리(설음)이니 吞(ﾃ)자의 처음 나는 소리와 같다.

ㄴ은 혓소리이니 那(낭)자의 처음 나는 소리와 같다.

ㅂ脣音如彆字初發聲

並書如步字初發聲

ㅍ脣音如漂字初發聲

ㅁ脣音如彌字初發聲

ㅈ齒音如即字初發聲

並書如慈字初發聲

大齒音如侵字初發聲

ㅂ은 입술소리〈순음〉이니 「彆(별)」자의 처음 나는 소리와 같다.

나란히 쓰면 「步(뽕)」자의 처음 나는 소리와 같다.

ㅍ은 입술소리이니 「漂(표)」자의 처음 나는 소리와 같다.

ㅁ은 입술소리이니 「彌(미)」자의 처음 나는 소리와 같다

ㅈ은 잇소리〈치음〉이니 「卽(즉)」자의 처음 나는 소리와 같다.

나란히 쓰면 「慈(짜·慈)」자의 처음 나는 소리와 같다.

大은 잇소리이니 「侵(침)」자의 처음 나는 소리와 같다.

정음2ㄱ

ㅅ齒音如戌字初發聲

並書如邪字初發聲

ㆆ喉音如挹字初發聲

ㅎ喉音如虛字初發聲

並書如洪字初發聲

ㅇ喉音如欲字初發聲

ㄹ半舌音如閭字初發聲

ㅅ은 잇소리니 「戌(슗)」자의 처음 나는 소리와 같다.

나란히 쓰면 「邪(쌰)」자의 처음 나는 소리와 같다.

ㆆ은 목구멍소리(후음)이니 「挹(흡)」자의 처음 나는 소리와 같다.

ㅎ은 목구멍소리이니 「虛(헣)」자의 처음 나는 소리와 같다.

나란히 쓰면 「洪(洪)」자의 처음 나는 소리와 같다.

ㅇ는 목구멍소리이니 「欲(欲)」자의 처음 나는 소리와 같다.

ㄹ는 반혓소리(반설음)이니 「閭(閭)」자의 처음 나는 소리와 같다.

△半齒音如穰字初發聲

·如吞字中聲

一如即字中聲

ㅣ如侵字中聲

ㅗ如洪字中聲

ㅏ如覃字中聲

ㅜ如君字中聲

△은 반잇소리(반치음이니 상穰）
자의 처음 나는 소리와 같다.

·는「탄吞」자의 가운뎃소리
（중성）와 같다.

一는「즉即」자의
가운뎃소리와 같다.

ㅣ는「침侵」자의
가운뎃소리와 같다.

ㅗ는「홍洪」자의
가운뎃소리와 같다.

ㅏ는「땀覃」자의
가운뎃소리와 같다.

ㅜ는「군君」자의
가운뎃소리와 같다.

정음3ㄱ

ㅓ如業字中聲

ㅛ如欲字中聲

ㅑ如穰字中聲

ㅠ如戌字中聲

ㅕ如彆字中聲

終聲復用初聲○連書脣音

ㅗ下則為脣輕音初聲合用

ㅓ는「업(業)」자의 가운뎃소리와 같다.

ㅛ는「욕(欲)」자의 가운뎃소리와 같다.

ㅑ는「양(穰)」자의 가운뎃소리와 같다.

ㅠ는「슐(戌)」자의 가운뎃소리와 같다.

ㅕ는「볋(彆)」자의 가운뎃소리와 같다.

종성자는 초성자를 다시 쓴다. ○을 입술소리 아래 이어 쓰면(순경음) 가 된다. 초성자를 합쳐서 쓰려면

則並書終聲同。•一ㅗㅜㅛㅠ

ㅇ附書初聲之下ㅣㅏㅓㅑㅕ

ㅣ附書於右凡字必合而成

音左加一點則去聲二則上

聲無則平聲入聲加點同而

促急

나란히 쓴다. 종성자도
마찬가지다. •ㅡㅗㅜㅛㅠ는
초성자의 아래에 붙여 쓴다.
ㅣㅏㅓㅑㅕ는 초성자의
오른쪽에 붙여 쓴다.
무릇 글자는 반드시 합하
여야만 음절을 이룬다.
왼쪽에 한 점을 더하면
거성이오, 점이 둘이면
상성이오, 점이 없으면
평성이다. 입성은 점을
더하기는 같으나 빠르다.

訓民正音解例

制字解

天地之道一陰陽五行而已坤復

之間爲太極而動靜之後爲陰陽

凡有生類在天地之間者捨陰陽

而何之故人之聲音皆有陰陽之

理顧人不察耳今正音之作初非

智營而力索但因其聲音而極其

정음해례편

제자해

천지 자연의 이치는 오로지 음양오행뿐이다. 곤괘와 복괘의 사이가 태극이 되고 음직이고 멎고 한 뒤에 음양이 된다. 무릇 천지 자연에 살아 있는 것들이 음양을 버리고 어디로 가겠는가? 그러므로 사람의 말소리(성음)도 모두 음양의 이치가 있는 것인데 생각해 보니 사람들이 살피지 못했을 뿐이다. 이제 정음이 만들어지게 된 것도 애초부터 지혜를 굴리고 힘을 들여 찾은 것이 아니고 단지 말소리(성음)의 이치를 끝까지 연구한 것이다.

정음해례1ㄱ

理而已。理既不二、則何得不與天
地鬼神同其用也。正音二十八字
各象其形而制之。初聲凡十七字。
牙音ㄱ象舌根閉喉之形。舌音ㄴ
象舌附上腭之形。脣音ㅁ象口形。
齒音ㅅ象齒形。喉音ㅇ象喉形。ㅋ
比ㄱ聲出稍厲故加畫。ㄴ而ㄷ、ㄷ
而ㅌ、ㅁ而ㅂ、ㅂ而ㅍ、ㅅ而ㅈ、ㅈ而

이치가 이미 둘이 아니거늘 어찌 천지 자연의 혼령과 신령스런 정령과 함께 정음을 쓰지 않겠는가?

정음28자는 각각 그 모양을 본떠서 만들었다. 초성잘은 모두 17자다. 어금닛소리글자 ㄱ은 혀뿌리가 목을 막는 모양을 본떴다. 혓소리글자 ㄴ은 혀가 윗잇몸에 닿는 모양을 본떴다. 입술소리글자 ㅁ은 입모양을 본떴다. 잇소리글자 ㅅ은 이모양을 본떴다. 목구멍소리글자 ㅇ은 목의 모양을 본떴 것이다. ㅋ은 ㄱ에 비해서 소리가 조금 세게 나는 까닭으로 획을 더하였다. ㄴ에서 ㄷ, ㄷ에서 ㅌ, ㅁ에서 ㅂ, ㅂ에서 ㅍ, ㅅ에서 ㅈ, ㅈ에서

정음해례1ㄴ

大〇而ㆆ
ㆆ而ㆆ其因聲加畫之

義皆同而唯ㆁ為異半舌音ㄹ半

齒音ㅿ亦象舌齒之形而異其體

無加畫之義焉夫人之有聲本於

五行故合諸四時而不悖叶之五

音而不戾與遂而潤水也聲虛而

通如水之虛明而流通也於時為

冬於音為羽牙錯而長木也聲似

정음해례2ㄱ

喉而實。如木之生於水而有形也。於時為春。於音為角。舌銳而動。火也。聲轉而颺。如火之轉展而揚揚也。於時為夏。於音為徵齒剛而斷。金也。聲屑而滯。如金之屑瑣而鍛成也。於時為秋。於音為商脣方而合土也。聲含而廣。如土之含蓄萬物而廣大也。於時為李夏。於音為

목구멍소리와 같은 수 목이 막히게 되므로 나무가 물에서 나되 형체가 있는 것과 같다. 계절로는 봄이고, 음률로는 각음이이라. 혀는 재빠르게 움직이니 불이라. 혓소리가 구르고 날리는 것은 불이 타올라 퍼지며 위 아래로 오르내림과 같다. 계절로는 여름이고 음률로는 치음이 된다. 이는 강하고 단호하니 오행으로는 쇠이라. 잇소리가 울고 막히는 듯하게 나는 것은 쇠가 부스러졌다가 다시 단련되어 단단해진 것과 같다. 계절로는 가을이고 음률로 상음이라. 입술은 모난 것이 나란히 합해지니 오행으로는 땅이다. 땅이 만물을 머금고 넓고 큰 것과 같다. 계절로는 늦여름이고, 음률로는

宮然水乃生物之源火乃成物之
用故五行之中水火為大喉乃出
聲之門舌乃辨聲之管故五音之
中喉舌為主也喉居後而牙次之
北東之位也舌齒又次之南西之
位也脣居末土無定位而寄旺四
季之義也是則初聲之中自有陰
陽五行方位之數也又以聲音清

중음이다 · 물은 만물을 낳
는 근원이요 · 불은 만물을
이루어지게 하는 작용이므로 오
행가운데서도 가장 중요한 하며
물과 불을 큰 것으로 삼는다
목구멍은 소리로 나오는 문이요,
혀는 소리를 변별해내는 기관이
므로 오음 가운데서 목구멍소리와
혓소리가 으뜸이 된다 · 목구멍은
뒤에 있으며 어금니는 다음이므로 북
쪽과 동쪽의 방위이다 · 혀와 이가
또한 그다음에 있으므로 남쪽과 서
쪽의 방위이다 · 입술은 끝에 있
음은 오행의 흙이 일정한 방
위가 없이 네 계절에 기대어 매
절을 왕성하게 함을 뜻한다
이런즉 초성속에도 자체의 음양
오행과 방위의 수가 있을 것이다
또 말소리를 밝고

정음해례3ㄱ

濁而為全清。ㅋㅌㅍㅊㅎ為次清。ㄲㄸㅃㅉㅆㆅ為全濁。ㆁㄴㅁㅇㄹㅿ為不清不濁。ㄴㅁㅇ其聲冣不厲。故次序雖在於後。而象形制字則為之始。ㅅㅈ雖皆為全清。而ㅅ比ㅈ聲不厲。故亦為制字之始。唯牙之ㆁ。雖舌根閉喉聲氣出鼻。而其聲與ㅇ

ㆆ흅(청탁)을 발하자면 ㄱㄷㅂ
ㅈㅅㆆ을 마주 맑은 소리「전청」이
된다. ㅋㅌㅍㅊ은 버금 맑은 소리
「차청」이 된다. ㄲㄸㅃㅉㅆㆅ은 마주
흐린 소리「전탁」이 된다. ㆁㄴㅁㅇ
ㄹㅿ은 맑지도 흐리지도 않은「불청
불탁」을 립소리)이 된다.

ㄴㅁㅇ은 소리가 가장 세지 않
으므로 차례로는 비록 뒤에 있으나
글자를 본떠 글자를 만드는
데 시초가 된다.

ㅅ과 ㅈ은 비록 다 전청이지만
ㅅ을 ㅈ에 비하여 소리가 거세지
않음으로 글자 만드는 데 시초가
되었다. 오직 어금닛소리의

ㆁ(옛이응)은 비록 혀뿌리가
목구멍을 막아서 코로 소리
기운이 나가지만
ㅇ의 소리는 ㅇ과

相似故韻書疑與喻多相混用今
亦取象於喉而不為牙音制字之
始蓋喉屬水而牙屬木ㅇ雖在牙
而與ㅇ相似猶木之萌芽生於水
而柔軟尚多水氣也ㄱ木之成質
ㅋ木之盛長ㄲ木之老壯故至此
乃皆取象於牙也全清並書則為
全濁以其全清之聲凝則為全濁

비슷해서 운서에서도 ㅇ와
ㅇ가 많이 혼용 된다. 이제 ㅇ을
목구멍을 본떠 만들었으므로
어금닛소리 글자를 만드는 시
초로 삼지 않았다. 대개 목구멍
은 물에 속하고 어금니는 나무에
속하는 까닭으로 ㅇ은 비록 어금니에
마치 나무의 싹이 물에서 나와 부
드러우며 거의 물기가 많음과 같
게 자란 것이오. ㅋ은 나무가 늙어
이룬 것이오. ㄲ은 나무가 무성하
굳건해진 것이니 이는 한결같
이 모두 어금니를 본 뜬데서 비롯
된 것이다. 전청 글자를 나란
히 쓰면 전탁이 되는 것을
전청의 소리가 엉기면
전탁이 되기 때문이다.

정음해례4ㄱ

也唯喉音次清為全濁者蓋以ㅎ

聲深不為之凝ㆆ比ㅎ聲淺故凝

而為全濁也○連書脣音之下則

為脣輕音者以輕音脣乍合而喉

聲多也中聲凡十一字・舌縮而

聲深天開於子也形之圓象乎天

也ㅡ舌小縮而聲不深不淺地闢

於丑也形之平象乎地也ㅣ舌不

다만 목구멍소리만은 차청이
전탁이 되는데, 그것을 대개
ㅎ는 소리가 길어서 엉기지 않고
ㆆ은 ㅎ에 비하여 소리가 얕아서
엉기기 전탁이 되기 때문이다.
○을 입술소리 아래에 이어 쓰면
곧 입술가벼운소리(순경음)
가 되는 것은 가벼운 소리가
술이 잠깐 합쳐지면서 목구멍소
리가 많아지기 때문이다. 중성자
는 모두 열한자이다. ・는 혀가 오
그로부터 소리가 길어서. ㅡ은 하늘이
자시(밤11시~1시)에서 열리는 것
과 같다. 그 모양이 둥근 것은 하
늘을 본뜬 것이다. ㅡ는 혀가
조금 오그라드니 그 소리가 깊지도 얕
지도 않으므로 땅이 축시(밤1시~
3시)에서 열리는 것과 같다. ㅣ는 혀가
모양이 평평한 것은 땅을
본뜬 것이다. ㅣ는 혀가

縮而聲淺人生於寅也形之立象
乎人也此下八聲一闔一闢ㅗ與
·同而口蹙其形則·與一合而
成取天地初交之義也ㅏ與·
而口張其形則ㅣ與·合而成取
天地之用發於事物待人而成也
ㅜ與一同而口蹙其形則ㅣ與·
合而成亦取天地初交之義也ㅓ

오므라지지 않고 소리는 얕으니·사람이 인시(새벽 3시~5시)에서 생겨나는 것과 같다. ·모양이 서 있는 꼴은 사람을 본뜬 것이다. 아래 여덟 소리는 한편으로는 거의 닫히고 한편으로는 열린다. ㅗ는·와 같으나 입을 오므리며 그 모양이 ·가ㅡ와 합해서 이루어진 것은 하늘과 땅이 처음으로 사귄다는 뜻이다. ㅏ는·와 같으나 입을 벌리며 그 모양은ㅣ와·가 서로 합하여 이루어진 것으로 하늘과 땅의 쓰임이 사물에서 나타나서·사람을 기다려 이루어진 뜻을 취한 것이다. ㅜ는ㅡ와 같으나 입이 오므라지며 그 모양이ㅣ와·가 합해서 이루어진 것을 역시 하늘과 땅이 처음으로 사귄 다른 뜻을 취하였다. ㅓ는

與一同而口張其形則·與一合
而成亦取天地之用發於事物待
人而成也ㅛ與ㅗ同而起於一ㅑ
與卜同而起於一ㅠ與ㅜ同而起
於一ㅕ與ㅓ同而起於一。
ㅣ始於天地為初出也ㅛㅑㅠㅕ
起於ㅣ而兼乎人為再出也ㅗㅏ
ㅜㅓ之一其圓者取其初生之義

ㅣ와 같지만 입을 벌려니 그 모
양은 ·와 ㅣ가 합해서 이루어
진 것이며, ㅛ 역시 천지의 활
용이 사물에 나타나되 사람을
기다려서 이루어진 뜻을 취한
것이다. ㅛ는 ㅗ와 같으나 ㅣ에서
일어난다. ㅑ는 ㅏ와
ㅣ에서 일어난다. ㅠ는 ㅜ와
같으나 ㅣ에서 일어난다.
ㅕ는 ㅓ와 같으나 ㅣ에서
일어난 것이라 「처음 나온
것」이다. ㅛㅑㅠㅕ는 ㅣ에서
시작되어서 사람(ㅣ)을 겸
하였으므로 다시 나온 것이다
ㅗㅏㅜㅓ이 둥근 것(·)을
하나로 한 것은, 처음 생긴
것의 의미를 취하였다.

也ㅛㅑㅠㅕ之二其圓者取其再
生之義也ㅗㅏㅜㅓ之圓居上與
外者以其出於天而爲陽也ㅜㅓ
ㅛㅑㅠㅕ之圓居下與內者以其出於
地而爲陰也‧之貫於八聲者猶
陽之統陰而周流萬物也ㅛㅑㅠㅕ
ㅣ之皆兼乎人者以人爲萬物之
靈而能參兩儀也取象於天地人

ㅛㅑㅠㅕ에서 그 둥근 것(○)
을 둘로 한 것은, 다시
생겨난 것의 뜻을 취한 것
이다. ㅗㅏㅜㅓ의 둥근 것(○)이
위와 밖에 붙인 것은 하늘
(○)에서 나와 양이 되기 때문이다.
ㅜㅓ의 둥근 것(○)이 아래와
안에 있는 것은 땅에서 나와
음이 되기 때문이다. ‧가 여덟
소리에 두루 다 있는 것을
마치 양이 음을 거느리고 만
물에 두루 흐름과 같다.
ㅛㅑㅠㅕㅣ가 모두 사람을 겸
함은, 사람이 만물의 영령을
능히 양의(음와 양)에 참여할
수 있기 때문이다. 중성은 하늘‧
땅과 사람에서 본뜬 것을 취하니 천지인

而三才之道備矣然三才爲萬物
之先而天又爲三才之始猶•一
ㅣ三字爲八聲之首而•又爲三
字之冠也ㅗ初生於天天一生水
之位也ㅏ次之天三生木之位也
ㅜ初生於地地二生火之位也ㅓ
次之地四生金之位也ㅛ再生於
天天七成火之數也ㅑ次之天九

삼재의 이치가 갖추어졌다. 그러므로 천지인 삼재가 만물의 우선이 되고 하늘이 천지인 삼재의 시작이 되는 것과 같이 •—ㅣ 석 자가 여덟 소리의 우두머리가 되고 또한 •자가 석 자의 으뜸이 됨과 같다. ㅗ가 처음으로 하늘에서 나니 하늘의 수로는 1이고 물을 낳는 자리다. ㅏ가 다음으로 나무를 낳는 자리다. 하늘의 수로는 3이고 나무를 낳는 자리다. ㅜ가 처음으로 땅에서 나니 땅의 수로는 2이고 불을 낳는 자리다. ㅓ가 다음으로 쇠를 낳는 것이니 땅의 수로는 4이고 쇠를 낳는 자리다. ㅛ가 두번째로 하늘에서 생겨나니 하늘의 수로는 7이고 불을 일루는 수이다. ㅑ가 다음으로 생겨나 하늘의 수로는 9이고

成金之數也二再生於地地六成
水之數也曰次之地八成木之數
也水火未離乎氣陰陽交合之初
故闔木金陰陽之定質故闢・天
五生土之位也一地十成土之數
也一獨兼位數者盖以人則無極
之眞二五之精妙合而凝固未可
以定位成數論也是則中聲之中

쇠를 이루는 수다. 二가 두번째로 땅에서 생겨 나니 땅의 수로는 6이고 물을 미루는 수라. 이가 다음으로 생겨나니 땅의 수는 8이고 나무를 이루는 수라. 물(ㅡㅡ)과 불(ㅣㅣ)은 아직 기를 벗어나지 못하고 시·초이기 때문에 거의 어울려 음과 양이 바탕을 고정시킨 것이기 때문에 닫힌다. ・는 하늘이 는 음과 양이 바탕을 다 ㅣ 는 땅의 수라. 一 만 홀로 자리와 수를 없은 것을 대개 사람이 면 무극의 참과 음양과 오행의 정기가 묘하게 어울려 엉기어서 진실로 자리를 정하고 수로 이루는 것을 밝힐 수 없기 때문이다. 이런즉 중성 속에도

亦自有陰陽五行方位之數也以
初聲對中聲而言之陰陽天道也
剛柔地道也中聲者一深一淺一
闔一闢是則陰陽分而五行之氣
具焉天之用也初聲者或虛或實
或颺或滯或重若輕是則剛柔著
而五行之質成焉地之功也中聲
以深淺闔闢唱之於前初聲以五

또한 저절로 음양과 오행, 방위의 수가 있는 것이다. 초성과 중성을 맞대어 말해 보자 중성의 음양은 하늘의 이치다. 초성의 단단하고 부드러운 것을 땅의 이치이다. 중성은 하나가 깊으면 하나는 얕고, 하나가 오므리면 하나가 벌려져, 이런즉 음양이 나뉘고 오행의 기운이 갖추어지니 하늘의 작용이다. 초성은 어떤 것은 비고 어떤 것을 들실하고 어떤 것을 살리고 어떤 것을 막히고 어떤 것을 무겁거나 가벼워 초성이야말로 강하고 부드러운 것이 드러나서 오행의 바탕을 이룬이니 땅의 공이다. 중성이 깊고 얕고 오므라지고 퍼짐으로써 앞에서 소리나고 초성이 오

音淸濁和之於後而爲初亦爲終
亦可見萬物初生於地復歸於地
也以初中終合成之字言之亦有
動靜互根陰陽交變之義焉動者
天也靜者地也兼乎動靜者人也
盖五行在天則神之運也在地則
質之成也在人則仁禮信義智神
之運也肝心脾肺腎質之成也初

음의 맑고 흐림으로써 뒤에서
화답하여 초성이 되고 다시
종성이 된다. 또한 이는 만물
이 땅에서 처음 태어나서, 다시
땅으로 돌아감을 나타낸 것이다.

초성·중성·종성이 어울려 이
루어진 글자를 들어 말할 것
으로, 또한 움직임과 멈추어 있
음이 서로 뿌리가 되어 음과 양이
바뀌는 것에 뜻이 있다.

움직이는 것은 하늘이요, 머
무른 것은 땅이다. 움직임과
멈춤을 겸한 것은 사람이다.

대개 오행이 하늘에서는 신(神)
의 운행이며, 땅에서는
바탕의 이룸이요, 사람에서는
인·예·신·의·지의 신기
가 신(작음은 무릇)의 운행이요
간·심장·비장·폐장·신장이
바탕의 이룸이다. 초

止定之義地之事也中聲承初之

聲有發動之義天之事也終聲有

生接終之成人之事也盖字韻之

要在於中聲初終合而成音亦猶

天地生成萬物而其財成輔相則

必頼乎人也終聲之復用初聲者

以其動而陽者乾也靜而陰者亦

乾也乾實分陰陽而無不君宰也

성은 음 직여 되어나는 뜻이 있으니 하늘의 일이다. 종성을 정해져 멈추는 뜻이 있으니 땅의 일이다. 중성은 초성을 루어지게 하고 이어서, 종성을 이의 일이다. 대개 글자 소리의 핵심은 중성에 있으니, 초성과 종성과 합하여 음질을 이룬다 또한 천지가 만물을 낳고 미룩해도 쓸모 있게 하고 서로를 돕는 것은 반드시 사람에 달린 것과 같다. 종성에 초성을 다시 쓰는 것은 음직여서 양인 것은 하늘이오, 멈추어서 음인 것도 하늘로 실제로도 음과 양을 흠한다와 더라도 임금이 주관하고 다스리지 앙음이 없기 때문이다.

一元之氣。周流不窮。四時之運循
環無端。故貞而復元。冬而復春。初
聲之復為終。終聲之復為初。亦此
義也吁。正音作而天地萬物之理
咸備。其神矣哉。是殆天啓
聖心而假手焉者乎。訣曰

天地之化本一氣

陰陽五行相始終

한 기운이 두루 흘러서 다하
지 않고, 사계절이 돌고 돌아
끝이 없으니 만물의 거둠(貞)
에서 다시 만물의 시초(元)가
되고, 겨울에서 다시 봄이 되는
것이다. 초성이 다시 종성이 되고
종성이 다시 초성이 되는 것도 역시
이와 같은 뜻이다. 아, 정음이
창제되어 천지 만물의 이치가 모두
갖추어지니, 그 정음이 신비롭구나!
이는 거의 하늘이 성인(세종)의 마음
을 열어주고 손을 빌려준 것이로구나.
손을 빌려준 것이로구나.
하늘과 땅의 조화로 본디
하나의 기운이니

음양과 오행이 서로
처음이 되며 끝이 되며

物於兩間有形聲

元本無二理數通

正音制字尚其象

因聲之厲每加畫

音出牙舌脣齒喉

是為初聲字十七

牙取舌根閉喉形

唯業似欲取義別

만물이 하늘과 땅 사이에서
꼴과 소리 있으되,

근본은 둘이 아니니
이치와 수로 통하네.

정음 글자 만들 때 주로
그 꼴을 본뜨기,

소리 세기에 따라
획을 더하였네.

소리는 어금니·혀·입술·이·
목구멍에서 나오니,

여기에서 초성자
열일곱이 나왔으며,

어금닛소리글자는 혀뿌리가
목구멍을 막은 모양을
취하였는데,

오직 ㅇ만은 ㅇ과 비슷하여
취한 뜻이 다르네.

舌迺象舌附上腭

齒則實是取口形

齒與㗂取齒與象

又有半舌半齒音

知斯五義聲自明

舠彌戌欲聲不厲

次序雖後象形始

혓소리 글자는 혀가 윗잇
몸에 닿는 모양을 본뜨고,

입술소리 글자는 바로
입의 끌을 취하였으며·

잇소리 글자와 목구멍소리 글자
는 바로 이와 목구멍의 모양
을 본떴으니,

이 다섯 자 뜻을 알면 소리
이치는 절로 밝혀지리·

또한 반혓소리글자,
반잇소리글자가 있는데,

본뜬 것은 같은데
짜임새 다르네·

ㄴㅁㅅㅇ소리는
세기 않으므로,

차례는 비록 뒤이나,
상형으로는 처음이 되네·

정음해례10ㄱ

配諸四時與冲氣
五行五音無不恊
維喉為水冬與羽
牙迺春木其音角
徵音夏火是舌聲
齒則商秋又是金
脣於位數本無定
土而季夏為宮音

이것을 네 계절과
천지 기운에 맞추어 보니
오행과 오음이 옛네.
어울리지 않음이 없네.

목구멍소리는 물이 되니
겨울과 우음이오.
머금소리는 뿔임이며 나무분이니
그 소리는 각음이네.

치음에 여름이며
불인 것은 혓소리오,
잇소리는 곧 상음이며 가을
이니 또한 쇠가 되네.

입술소리는 방위와 수가
본디 정해진 것이 없어도
흙이며 늦여름이니
궁음이 되네.

聲音又自有清濁

要於初發細推尋

全清聲是君斗彆

即戌挹亦全清聲

苦呑快舌漂侵虛

五音各一為次清

全濁之聲虯覃步

又有慈邪亦有洪

말소리는 또한 스스로 밝
고 흐림이 있으니,

중요한 것은 초성 날 때에
자세히 헤아려 살펴야 하네.

전청 소리는
ㄱㄷㅂ이며,

ㅈㅅㆆ도
또한 전청 소리라네.

ㅋㅌㅍㅊㅎ와
같은 것은
오음에서 각 하나씩
차청이 되네.

전탁의 소리엔
ㄲㄸㅃ이며,

또 ㅉㅆ이 있으며
또한 ㆅ이
있네.

정음해례11ㄱ

全清並書為全濁
唯洪自虛是不同
業邺彌欲及閭穰
其聲不清又不濁
欲之連書為脣輕
喉聲多而脣乍合
中聲十一亦取象
精義未可容易觀

전청을 나란히 쓰면
전탁이 되는데,
다만 ㆅ만은 ㅇ으로부터
나와 이것만 같지 않네.

ㆁㄴㅁㅇ과
ㄹㅿ은
맑지도 또 흐리지도 않네.

그 소리
ㅇ을 이어 쓰면
입술가벼운소리가 되는데,

목구멍소리가 많아지면서
입술을 살짝 합해 주네.

중성자 열한자 또한
꼴을 본떴는데,

뜻 길으나
쉽게 엿볼 수 없네.

香擬於天聲最深
所以圓形如彈丸
即聲不深又不淺
其形之平象乎地
侵象人立厥聲淺
三才之道斯為備
洪出於天尚為闔
象取天圓合地平

·는 하늘 본떠,
소리 가장 깊으니,

둥근 꼴이 총알 같네.

ㅡ 소리는
길지도 말고 말지도 않아

ㅡ 모양
평평함은 땅을 본떴네.

ㅣ는 사람이 서 있음을
본떠 그 소리 말으니

천지인 삼재 이치가
이에 갖추어졌네.

ㅗ는 하늘(·)에서 나서
거의 닫으니

꼴은 하늘의 둥긂에 땅의
평평함이 어울린 것을
취했네.

정음해례12ㄱ

覃亦出天爲已闢
菽於事物就人成
用初生義一其圓
出天爲陽在上外
欲穰兼人爲再出
二圓爲形見其義
君業戌彆出於地
據例自知何須評

ㅏ도 하늘에서 나와
땅이 열려 있으니,

사물에서 태어나
사람에서 이루어짐이예.

처음 나는 뜻으로써
둥근 점을 하나로 하고

하늘에서 나와 [양]이 되어
위와 밖에 놓이며.

ㅡ는
사람을 겸하여 다시 남이 되니,

두 개의 둥근 꼴로
그 뜻을 보이네.

ㅜㅓㅣㅕ ㅡ는
땅에서 나니,

예를 들면 저절로 알 것을
어찌 꼭 풀이를 해야 하랴?

吞之為字貫八聲
維天之用徧流行
四聲兼人亦有由
人參天地為最靈
且就三聲究至理
自有剛柔與陰陽
中是天用陰陽分
初迺地功剛柔彰

• 글자가
며 덟 소리를 꿰뚫고 있음은
오직 하늘의 작용이
두루 흘러 다님이며.

〮게 소리(ㆍㅡㅣ ㅗㅏㅜㅓ)가 사람을
겸함도 또한 까닭이 있으니,

사람(ㅣ)이 하늘과 땅에
참여하는데가 가장
신령하기 때문이네.

또 초·중·종 세 소리
길을 미치를 살피면

단단함과 부드러움,
음과 양이 절로 있네

중성은 하늘의 작용으로서
음양으로 나뉘고

초성은 땅의 공로로 단단함
과 부드러움을 나타내네.

中聲唱之初聲和
天先乎地理自然
和者為初亦為終
物生復歸皆於坤
陰變為陽陽變陰
一動一靜互為根
初聲復有發生義
為陽之動主於天

중성이 부르면
초성이 응하니
하늘이 땅보다 앞섬은
자연의 이치이며.
응하는 것이 초성도 되고
또 중성도 되니,
만물이 땅에서 나서 다시 모두
땅으로 되돌아 감이네.
음이 변해 양이 되고 양이
변해 음이 되니,
한 번 움직이고 한 번
멎음이 서로 뿌리가 되네.
초성은 다시
되어나는 뜻이 있으니,
양의 움직임이 되어서
하늘에 임자 되네.

정음해례13ㄴ

終聲比地陰之靜
字音於此止定焉
韻成要在中聲用
人能輔相天地宜
陽之爲用通於陰
至而伸則反而歸
初終雖云分兩儀
終用初聲義可知

종성은 땅에 견주어져
음의 멎음이니

글자 소리가
여기서 그쳐 정해지네.

운을 이루는 핵심은
중성의 작용에 있으니

사람이 능히 천지의 마땅함을
도울 수 있기 때문이네.

양의 쓰임은
음에 통하니,

이르러 펴면
도로 돌아오네.

초성과 종성이 비록
둘〔음양〕로 나뉜다고 하나

종성에
초성을 쓸 뜻을 알 수 있네.

正音之字只廿八

探賾錯綜窮深幾

指遠言近牖民易

天授何曾智巧為

初聲解

正音初聲即韻書之字母也聲音

由此而生故曰母如牙音君字初

聲是ㄱ。ㄱ與ㅣ而為군快字初聲

정음의 글자는
스물여덟뿐이로되,
길고 복잡한 걸 탐구하며
길을 기름을 밝혀낼 수 있네.

뜻은 멀되 말은 가까워
백성을 이끌기 쉬우니
하늘이 주신 것이지 어찌 솜기와
기교로 되었으리오?

초성해 (초성풀이)
정음의 초성은 곧 한자음
사전(운서)에서 한 음절의
첫소리(성모)이다. 발소리가
이로부터 비롯되므로 이르
기를 「어미(모)라 한 것이다.
어금닛소리는 「군」자의 초성
인 「ㄱ」인데 「ㄱ」이 머물러
「군」이 된다. 「쾌」자의 초성은

ㅋ與ㅐ而為쾌ㅐ字初聲是
是ㄲ ㄲ與ㅠ而為뀨業字初聲是ㆁ
ㆁ與ㅓㅂ而為업之類舌之斗吞覃
那脣之彆漂步彌齒之即侵慈戌
邪喉之挹虛洪欲半舌半齒之閭
穰皆倣此訣曰
君快虯業其聲牙
舌聲斗吞及覃那

글ㅋ이니 ㅋ이 ㅙ와 어울려 '쾌'가 된다. ㄲ자의 초성은 ㄲ인데 ㄲ이 ㅠ와 합하여 '뀨'가 된다. ㅇ의 초성은 ㆁ인데 ㆁ이 ㅓ와 어울려 '업'이 되는 따위와 같다. 혓소리의 'ㄷㅌㄸㄴ', 입술소리의 'ㅂㅍㅃㅁ', 잇소리의 'ㅈㅊㅉㅅㅆ', 목구멍소리의 'ㆆㅎㆅㅇ', 반혓소리·반잇소리의 'ㄹㅿ'도 모두 이와 같다.

갈무려 노래

'ㄱㅋㄲㆁ' 소리는 어금닛소리라.

혓소리는 'ㄷㅌ'에 'ㄸㄴ'이라.

彆漂步彌則是脣
齒有即侵慈戌邪
挹虛洪欲迺㗛聲
閭為半舌穰半齒
二十三字是為母
萬聲生生皆自此

中聲解

中聲者居字韻之中。合初終而成

「ㅁㅂㅍ」은 곧 입술 소리라.

잇소리엔 「ㅈㅊㅉㅅㅆ」이 있나니

「ㆆㅎㆅ」은 곧 목구멍소리라.

ㄹ은 반혓소리,

ㅿ은 반잇소리라.

스물 석 자가

어미(첫소리)가 되니

온갖 소리의 생겨남이

다 여기서 비롯되도다.

중성해 〈중성풀이〉

중성은 글자 소리(자운)의

한가운데에 있으니 초성과

종성을 합하여 음절을 이룬다.

音。如呑字中聲是ㆍ，ㆍ居ㅌㄴ之間而為ᄐᆞᆫ。即字中聲是ㅡ，ㅡ居ㅈㄱ之間而為즉。侵字中聲是ㅣ，ㅣ居ㅊㅁ之間而為침之類。洪覃君業欲穰戌彆皆倣此。二字合用者，ㅗ與ㅏ同出於ㆍ，故合而為ㅘ。ㅛ與ㅑ又同出於ㅣ，故合而為ㆇ。ㅜ與ㅓ同出於ㅡ，故合而為ㅝ。ㅠ與

ㅌ자의 중성은 ·이니 ·가 ㅌ과ㄴ 사이에 있어 'ᄐᆞᆫ'이 된다. '즉'자의 중성은 곧 ㅡ인데 ㅡ는 ㅈ과ㄱ 사이에 놓여 '즉'이 된다. '침'자의 중성은 ㅣ이니, ㅣ가 ㅊ과ㅁ 사이에 있어 '침'이 되는 것과 같다. 洪(ᅘᅩᇰ)·覃(땀)·君(군)·業(業)·欲(욕)·穰(샹)·戌(슗)·彆(볋)에서의 ㅗㅏㅜㅓㅛㅑㅠㅕ도 모두 이와 같다. 두 글자를 합쳐 쓸 때는 'ㅗ'와 'ㅏ'가 다 같이 ·에서 나왔으므로 ·을 합하여 ㅘ가 된다. 'ㅛ'와 'ㅑ'가 또한 ㅣ에서 나왔으므로 ㅣ를 겨서 ㆇ가 된다. 'ㅜ'와 'ㅓ'가 ㅡ에서 나왔으므로 ㅡ를 어울려서 ㅝ가 된다. 'ㅠ'와 'ㅕ'가 또한 ㅣ에서 나왔으므로 ㅣ와 합하여 ㆊ가 된다.

정음해례16ㄱ

ㅑ又同出於ㅣ故合而為ㆇ以其

同出而為類故相合而不悖也

字中聲之與ㅣ相合者十 ㅚ ㅐ ㅢ ㅟ

ㅔ ㅒ ㅖ ㅞ 是也二字中聲

之與ㅣ相合者四 ㅙ ㅞ 是也

ㅣ於深淺闔闢之聲並能相隨者

以其舌展聲淺而便於開口也亦

可見人之參贊開物而無所不通

ㅑ가 또한 다 같이 ㅣ에서 나왔으므로 어울려서 ㆇ가 된다. 같은 것으로부터 나와 같음을 무리가 됨으로 서로 어울려도 어그러지지 않는다.

한 글자로 된 중성자가 ㅣ와 서로 어울린 것이 열이니 ㅚ ㅐ ㅢ ㅟ ㅔ ㅒ ㅖ ㅞ가 그것이다. 두 글자로 된 중성자가 ㅣ와 서로 어울린 것은 넷이니 ㅙ ㅞ가 그것이다.

ㅣ가 깊고, 얕고, 닫히고, 열리는 소리에 두루 능히 서로 따를 수 있는 것은 「ㅣ」소리가 혀가 펴져서 입을 여는 데 편하기 때문이다. 역시 사람이 만물을 머는데 참여하고 도와서 통하지 않는 것이 없음을 볼 수 있다.

也

訣曰

母字之音各有中
須就中聲尋闢闔
洪覃自呑可合用
君業出即亦可合
欲之與穰戌與彆
各有所從義可推
侵之為用最居多

갈무리 노래

음절 소리마다
제각기 중성이 있으니

모름지기 중성에서
열림과 닫힘을 찾으라.

ㅗ와 ㅏ는 ·에서 나왔으니
합하여 쓸 수 있고

ㅜ와 ㅓ는 ㅡ에서 나왔으니
가히 합하네.

ㅛ와 ㅑ가
ㅠ와 ㅕ가

각각 좇는 바 있으며
미루어 뜻을 알 수 있네.

ㅣ자의
쓰임새가 가장 많아서

정음해례17ㄱ

於十四聲徧相隨

終聲解

終聲者承初中而成字韻如即字

終聲是ㄱㄱ居ㅈ終而為즉字之洪字

終聲是ㅇㅇ居쾅終而為쾅之類

舌脣齒喉皆同聲有緩急之殊故

平上去其終聲不類入聲之促急

不清不濁之字其聲不厲故用於

열넷의 소리에 두루 서로 따르네

종성해〈종성풀이〉

종성은 초성과 중성을 이어받아 음절을 이룬다. 매를 들면 「즉」자의 종성은 곧 ㄱ인데 ㄱ이 「즈」의 끝에 놓여 「즉」이 된다. 「쾅」자의 종성은 곧 ㅇ인데 ㅇ이 「효」의 끝에 놓여 「쾅」이 될 것과 같다. 혓소리·잇몸소리·입술소리·잇소리·목구멍소리도 모두 같다. 끝소리는 느리고 빠른 차이가 있기 때문에 평성·상성·거성은 그 종성이 입성의 매우 빠름과 같지 않다. 맑지도 흐리지도 않은 불청불탁의 글자는 그 소리가 세지 않으므로

終則宜於平上去全清次清全濁

之字其聲爲厲故用於終則宜於

入所以ㆁㄴㅁㅇㄹㅿ六字爲平

上去聲之終而餘皆爲入聲之終

也然ㄱㆁㄷㄴㅂㅁㅅㄹ八字可

足用也如빗곶爲梨花영의갗爲

狐皮而ㅅ字可以通用故只用ㅅ

字且ㅇ聲淡而虛不必用於終而

종성을 쓰면 평성·상성·거성에 마땅하다. 전청·차청·전탁의 글자는 그 소리가 세므로 종성으로 쓰면 입성에 마땅하다. 그러나 ㆁㄴㅁㅇㄹㅿ의 여섯 자는 평성과 상성과 거성의 종성이 되고 나머지는 모두 입성의 종성이 된다. 따라서 ㄱㆁㄷㄴㅂㅁㅅㄹ 여덟 자만으로 넉넉히 쓸 수 있다. 이를테면 빗곶〔배꽃〕이나 영의갗〔여우 가죽〕에서처럼 ㅅ자로 두루 쓸 수 있어서 오직 ㅅ자를 쓸 것과 같다. 그리고 ㅇ은 소리가 맑고 비어서 반드시 종성을 쓰지 않더라도

정음해례18ㄱ

中聲可得成音也．ㄷ如볃爲彆ㄴ
如군爲君ㅂ如업爲業ㅁ如땀爲
覃ㅅ如諺語・옷爲衣ㄹ如諺語실
爲絲之類五音之緩急亦各自爲
對如牙之ㆁ與ㄱ爲對而ㆁ促呼
則變ㄱ而急呼則變ㆁ而舒出則變
而緩舌之ㄴㄷ脣之ㅁㅂ齒之ㅿ
ㅅ喉之ㅇㆆ其緩急相對亦猶是

중성만으로 음절을 이룰 수 있다. ㄷ은 볃의 종성 ㄷ이 되고, ㄴ은 군의 종성 ㄴ이 되며, ㅂ은 업의 종성 ㅂ이 되고, ㅁ은 땀의 종성 ㅁ이 되며, ㅅ은 토박이말인 '옷'의 종성 ㅅ이 되며, ㄹ은 토박이말인 '실'의 종성 ㄹ이 되는 것과 같다. 오음의 느리고 빠름이 또한 각기 스스로 짝이 된다. 가를 테면 어금닛소리의 ㆁ은 ㄱ과 짝이 되어 ㆁ을 빨리 발음하면 ㄱ음으로 변하여 빨라지고 ㄱ음을 느리게 내면 ㆁ음으로 변하여 느려지는 것과 같다. 혓소리의 ㄴ과 ㄷ, 입술소리의 ㅁ음과 ㅂ음, 잇소리의 ㅿ음과 ㅅ음, 목구멍소리의 ㅇ음과 ㆆ음, 그 느리고 빠름이 서로 짝이 된다.

也且半舌之ㄹ當用於諺而不可
用於文如入聲之ㅸ字終聲當用
ㄷ而俗習讀為ㄹ盖ㄷ變而為輕
也若用ㄹ為ㅸ之終則其聲舒緩
不為入也訣曰
不清不濁用於終
為平上去不為入
全清次清及全濁

또 반혓소리인 ㄹ은 마땅
히 토박이말에나 쓸 것이
며 한자에는 쓸 수 없다. 입
성의 [ㅸ]자와 같은 것을
종성에 마땅히 ㄷ음을 써야 할
것인데 세속 관습으로는 ㄹ
음을 읽으니 대개 ㄷ이 변해서
가볍게 된 것이다. 만일 ㄹ
로써 [ㅸ]자의 종성으로 쓴다면
그 소리가 퍼지고 늘어져 입성이
되지 못한다. 갇추럼 노래
밝지도 흐르지도 않은 소리를
종성에 쓰니
평성·상성·거성이 되고
멉성이 되지 않네
전청·차청·
그리고 전탁음은

정음해례19ㄱ

是皆為入聲促急
初作終聲理固然
只將八字用不窮
唯有欲聲所當處
中聲成音亦可通
若書即字終用君
洪彆亦以業斗終
君業覃終又何如

모두 입성이 되어
소리가 매우 빠르네

초성을 종성에 씀은
이치가 본래 그러한데

다만 여덟 자만 가지고도
쓰임에 막힘이 없네

오직 ㅇ자가 있어야
마땅한 자리라도

중성만으로도 음절을 이루
어 또한 통할 수 있네

만일 '즉'자를 쓰려면
'ㄱ'을 종성으로 하고

'홍·볋'은
'ㅎ'과 'ㄷ'을 종성으로 하네

'군·업·땀'
종성은 또한 어떨까.

<table>
</table>

```
從邪瞥彌次第推
六聲通乎文與諺
戌閭用於諺衣絲
五音緩急各自對
君聲迺是業之促
斗瞥聲緩爲那彌
穰欲亦對戌與挹
閭宜於諺不宜文
```

ㄴㅁㅇ을써 차례를 미루어 보라

여섯소리는(ㄱㄷㅂㅅㅇㄹㄴㅁ)는 한자

와 토박이말에 함께 쓰이되

ㅅ과 ㄹ은 우리말의 [옷]과 [실] 종성으로만 쓰이네

오음을 각각 느림과 매우 빠름의 짝을 저절로 미루니

ㄱ소리는 ㅇ소리를 빠르게 낸 것인데,

ㄷㅂ소리가 느려지면 ㄴㅁ이 되며,

ㅿ와 ㅇ은 그것 또한 각각 ㅅㆆ의 짝이 되네

ㄹ은 토박이말 종성 표기 에도 마땅하나 한자음 표기 에는 마땅치 않으니

정음해례20ㄱ

斗輕為閭是俗習

合字解

初中終三聲合而成字初聲或在
中聲之上或在中聲之左如君字
ㄱ在ㅜ上業字ㆁ在ㅓ左之類中
聲則圓者橫者在初聲之下ㆍㅡ
ㅗㅛㅜㅠ是也縱者在初聲之右
ㅣㅏㅑㅓㅕ是也如呑字ㆍ在ㅌ

ㄷ소리가 가벼워 져서 ㄹ소리가
된것을 곧 일반 관습이 ㅣ며.

합자해 (글자 합치기를)

초성·중성·종성 세 소리가
합하여 글자를 이룬다.
초성자는 중성자 위에 쓰기도
하고 중성자의 왼쪽에 쓰기도
한다. 이를테면 「군」자의
ㄱ은 ㅜ의 위에 쓰고, 「업」자의
ㆁ은 ㅓ의 왼쪽에 쓰는 것라
같다.

중성자는 가운데 둥근 것과
가로로 된 것은 초성자 아래에
쓰니 ㆍㅡㅗㅛㅜㅠ가 이것이다.
세로로 된 것을 초성자의
오른쪽에 쓰니 ㅣㅏㅑㅓㅕ이
가 이것이다. 이를테면
「툰」자의 ㆍ는 ㅌ의

之類終聲在初中之下如君字ㄴ
在구下業字ㅂ在어下之類初聲
二字三字合用並書如諺語ᄯᅡ為
地ᄲᅢ為隻ᄢᅥ為隙之類各自並書
如諺語혀為舌而ᅘᅧ為引괴여為
我愛人而괴ᅇᅧ為人愛我소‧다為
覆物而쏘‧다為射之之類中聲二
下即字ㅡ在ㅈ下侵字ㅣ在ㅊ右

아래에쓰고 즉（即）자의 ㅡ는 ㅈ의 아래
에쓰며, 침（侵）자의 ㅣ는 ㅊ의 오른
쪽에 쓸 것이라. 종성자는
초성자와 중성자의 아래에 쓴다.
이를테면 군（君）자의 ㄴ은 구의 아래
에쓰고, 업（業）자의 ㅂ은 어의 아래에
쓸 것과 같다.
초성자에서 서로 다른 두 개의
날글자 또는 세 개의 날글자를
합쳐 쓸 때（합용병서）는 이를테
면 토박이말의 ᄯᅡ（땅）, ᄲᅢᆨ
（외짝）, ᄢᅥ
（틈）을 따위와 같은 것이다.
같은 날글자를 합쳐 쓰는 것
（각자병서）는 이를테면 토박이말에
ᅘᅧ는 입속의 혀이지만 ᅘᅧ
는 당김을 나타내며 괴여는 내가
남을 사랑한다는 뜻이지만, 괴ᅇᅧ
는 남에게서 내가 사랑받는다는 뜻
이며, 소‧다는 무엇을 뒤집어
쓴다는 뜻이고, 쏘‧다는 무엇을
쏜다 는 뜻이 되는 따위와 같은 것
이다. 중성자를 두 개의

정음해례21ㄱ

字三字合用如諺語·과爲琴柱·
홰爲炬之類終聲二字三字合用如
諺語흙爲土낛爲釣둚·뺴爲酉時
之類其合用並書自左而右初中
終三聲皆同文與諺雜用則有因
字音而補以中終聲者如孔子ㅣ
魯ㅅ:사ᄅᆞᆷ之類諺語平上去入如
활爲弓而其聲平:돌爲石而其聲

날글자, 세 개의 날글자를 합쳐 쓰는 것은 이를테면 토박이말의 「·과(거문고 발)」, 「·홰(횃불)」의 따위와 같이 쓰는 것과 같다.

종성자를 두 개의 날글자, 세 개의 날글자를 합쳐 쓰는 것은, 이를테면 토박이말의 「흙(흙)」, 「낛(낚시)」, 「둚·뺴(유시)」 따위와 같다.

합용병서는 왼쪽에서 오른쪽으로 쓰며, 초성·중성·종성자 모두 같다.

한자와 한글을 섞어 쓸 때는 한자음에 따라서 한글의 중성자나 종성자를 보충하는 일이 있으니, 이를테면 「孔子ㅣ魯ㅅ:사ᄅᆞᆷ」(공자가 노나라 사람이라) 따위와 같다.

토박이말의 평성·상성·거성·입성은, 이를테면 「활」은 평성이며, 「:돌(돌)」은

上 같爲刀而其聲去 붇爲筆而其
聲入之類 凡字之左加一點爲去
聲 二點爲上聲 無點爲平聲 而文
之入聲與去聲相似 諺之入聲兼
定 或似平聲 如긷爲柱 녑爲脅 或
似上聲 如낟爲穀 깁爲繒 或似去
聲 如몯爲釘 입爲口之類 其加點
則與平上去同 平聲安而和春也

상성이며, ·갈[칼]은 거성이오
붇[붓]은 입성이 되는 따위
와 같다. 무릇 글자의 왼쪽
에 한 점을 찍으면 거성이고
두 점을 찍은 것은 상성이며
점이 없을 것은 평성이다.
한자음의 입성은 거성과 서
로 비슷하나 토박이말 입성
은 일정치 않아서, 또는 평성
과 비슷하여 긷[기둥]·녑[옆구
리]와 같이 되고, 또는 상성과
비슷하여 낟[곡식]·깁[비단]과
같이 되며, 또는 거성과
비슷하며 몯[못]·입[입]과
같이 되는데, 몯[못]·입[입]과 ·점을 찍는 것
은 평성·상성·거성의 경우와
같다. ·평성은 편안하고 부드러워 봄에

정음해례22ㄱ

萬物舒泰上聲和而舉夏也萬物

漸盛去聲舉而壯秋也萬物成熟

入聲促而塞冬也萬物閉藏初聲

之ㆆ與ㅇ相似於諺可以通用也

半舌有輕重二音然韻書字母唯

一且國語雖不分輕重皆得成音

若欲備用則依脣輕例ㅇ連書ㄹ

下為半舌輕音舌乍附上腭·ㅡ

해당되어 만물이 되져서 펴이난다. 상성을 부드럽고 들어 올리니 여름에 해당된다. 거성은 높고 장대하니 가을에 해당되어 만물이 결실한다. 입성은 빠르고 막히니 겨울에 해당되어 만물이 닫히고 갈무리되는 것과 같다.

초성의 ㆆ과 ㅇ은 서로 비슷해서 우리말에서는 통용될 수 있다.

반혓소리에는 가볍고 무거운 두 소리가 있다. 그러나 한자음 사전(운서)의 음에서는 오직 하나뿐이며, 또 우리말에서는 비록 가볍고 무거운 것을 구별하지 않더라도 모두 소리를 이룰 수 있다. 그러나 만약 갖추어 쓰고자 한다면 입술가벼운소리(순경음ㅸ)의 예에 따라 ㅇ을 ㄹ아래 이어 쓰면 반혀가벼운소리(반설경음ㅀ)가 된다. 혀를 살짝 윗몸에 댄다. ·와 ㅡ가

起ㅣ聲於國語無用兒童之言邊
野之語或有之當合二字而用如
ㄱㅣㄲㅣ之類其先縱後橫與他不同

訣曰
初聲在中聲左上
挹欲於諺用相同
中聲十一附初聲
圓橫書下右書縱

ㅣ에서 시작되는 소리는 우리
말에 쓰이지 않는다. 그러나 아이
들 말이나 변두리 시골말에는 드
물게 있으니 마땅히 두 글자를
합하며 나타내려 할 때에는 ㄱㅣ
ㄲㅣ 따위와 같이 쓴다. 이것은 세
로를 먼저 쓰고 가로를 나중에 쓸
것은 다른 글자와 같지 않다.

한추림 노래

초성자는 중성자의
왼쪽과 위에 쓰는데
ㆆ과 ㅇ는 토박이말에서는
설로 같이 쓰이네
중성자 열한 개는
초성자에 붙이는데
둥근 것과 가로로 된 것을
아래에 쓰고
세로로 된 것만 오른쪽에 쓰네

정음해례23ㄱ

欲書終聲在何處
初中聲下接著寫
初終合用各並書
中亦有合悉自左
諺之四聲何以辨
平聲則弓上則石
刀為去而筆為入
觀此四物他可識

종성자를
쓰자면 어디에 쓰나?
초성자、중성자의
아래에 잇따라 붙여 쓰네.
초성자 중성자를 각각 합쳐
쓰려면 각각 나란히 쓰고
중성자도
합용하되 다 왼쪽부터 쓰네.
우리 말에선
사성을 어떻게 가리나?
평성은 활(활)이요
상성은 돌(돌)이네
글(붓)은 거성이 되고
갈(칼)은 입성이 되니
이 네 가지를 보아서
다른 것을 알 수 있네.

音因左點四聲分
一去二上無點平
語入無定亦加點
文之入則似去聲
方言俚語萬不同
有聲無字書難通
一朝
制作侔神工

소리를 바탕 삼아
왼쪽의 점으로 사성을 나누니

하나면 거성.
둘은 상성. 없으면 평성이며

우리말 입성은 정함이 없으나
평·상·거성처럼 점 찍고

한자음의
입성은 거성와 비슷하네.

지역말
토박이말 모두 다르매

소리 있고
글자는 없어

글로 통하기 어렵더니

하루 아침에

신과 같은
솜씨로 지어내시니

大東千古開矇矓

用字例

初聲ㄱ如감為柿골為蘆ㅋ如우

케為未春稻콩為大豆ㆁ如러울

為獺서에為流澌ㄷ如뒤為茅담

為墻ㅌ如고티為繭두텁為蟾蜍

ㄴ如노로為獐납為猿ㅂ如붇為臂

벌為蜂ㅍ如파為葱풀為蠅ㅁ

거룩한 우리 겨레 오랜
역사의 어둠을 열어주셨네

용자례 (글자쓰기예)

초성자 ㄱ은 '감'(감)·'골'(갈대)
과 같이 쓰며, ㅋ은 우케(정자
않은 벼)·콩(콩)과 같이 쓴다.
ㆁ은 '러울'(수달)·'서에'(성엣)와
같이 쓰며, ㄷ은 '뒤'(띠)·'담'(담)
과 같이 쓰며, ㅌ은 '고티'(고치)·
'두텁'(두꺼비)과 같이 쓴다.
ㄴ은 '노로'(노루)·'납'(원숭이)과
같이 쓰며,
ㅂ은 '붇'(붓)·'벌'(벌)과 같이
쓰며, ㅍ은 '파'(파)·'풀'(파리)
과 같이 쓴다. ㅁ은

如:뫼 為山 ·마 為薯蕷 붕
사·비 為蝦 드·븨 為瓠 ㅈ ·자 為尺 죠·히 為
紙 ·체 為簁 ·채 為鞭 ㅅ ·손 為
手 ·심 為筋 ○ 如·비육 為鷄雛 ·ㅂ얌 為蛇 ㄹ
如 무·룹 為雹 어·름 為冰 ·스 如아·수
為弟 ·너·시 為鴇 中聲 · 如·톡 為頤
·못 為小豆 ·두·리 為橋 ㄱ·래 為楸 一

:뫼〈산〉·마〈마〉와 같이 쓴다.
붕은 사·비〈새우〉·드·븨〈뒤웅박〉
과 같이 쓴다. ㅈ은 ·자〈자〉,
죠·히〈종이〉와 같이 쓴다.
ㅊ은 ·체〈체〉·채〈채찍〉과 같이
쓴다. ㅅ은 ·손〈손〉·셤〈섬〉과
같이 쓴다. ㆆ은 ·부헝〈부
엉이〉·힘〈힘줄〉과 같이 쓴다.
○은 ·비육〈병아리〉·ㅂ얌〈뱀〉과
같이 쓴다. ㄹ은 ·무뤼〈우
박〉·어름〈얼음〉과 같이 쓴다.
△은 아슥〈아우〉·너시〈
너새〉와 같이 쓴다.
중성자 ·는 ·톡〈턱〉·폿〈팥〉
와 같이 쓴다.
·두리〈다리〉,ㄱ래〈가래나무〉
와 같이 쓴다. 一는

如믈爲水 발측爲跟 그력爲鷹 드레爲汲器 ㅣ如깃爲巢 밀爲蠟 피爲稷 키爲箕 ㅗ如논爲水田 톱爲鉅 호ᄆᆡ爲鉏 벼로爲硯 ㅏ如밥爲飯 낟爲鎌 이아爲綜 사合爲鹿 ㅜ如숫爲炭 울爲蘆 누에爲蠶 구리爲銅 ㅓ如브ᅀᅥᆸ爲竈 널爲板 서리爲霜 버들爲柳 ㅛ如죵爲奴 고욤爲

「믈(물)」, 발측(발꿈치, 발의 뒤축), 그력(기러기), 드레(두레박귀)와 같이 쓴다.

ㅣ는 「깃(것)」, 밀(납), 피(피), 키(키)와 같이 쓴다.

ㅗ는 「논(논)」, 톱(흡), 호미(호미), 벼로(벼루)와 같이 쓴다.

ㅏ는 「밥(밥)」, 낟(낫), 이아(잉아), 사合(사슴)과 같이 쓴다.

ㅜ는 「숫(숯)」, 울을(타린), 누에, 구리(구리)와 같이 쓴다.

ㅓ는 브십(부엌), 널(널판), 서리(서리), 버들(버드리)와 같이 쓴다.

「종(종, 노비)」, ㅛ음(고욤),

為橮亽爲牛삽둘爲蒼朮菜ᅡ如

남샹爲龜벽爲龜鼉다야爲匜자

감爲蕎麥皮ᅠᅵ如율믜爲薏苡죽

爲飯粟슈爲雨繖슈룹爲帨悅ᅣ

如잇爲飴餹귈爲佛寺배爲稻져

비爲燕終聲ㄱ如닥爲楮독爲甕

ㅇ如굼ᄫᅵ爲蠐螬올챙爲蝌蚪

如굴ᄫᅵ爲蛷螋ᄆᆞ爲楓ㄴ如신爲屨반

쇼〈소〉, 삽됴〈삽주〉와 같이 쓴
다. ㅸ은 남샹〈남생이〉, 약
〈거북의 일종〉, 다야〈손대야〉,
자감〈메밀껍질〉과 같이 쓴다.
ㅗ는 율믜〈율무〉, 쥭련〈장식용 견면〉
과 같이 쓴다.
ㅠ는 엿〈엿〉, 뎔〈절〉, 뼈〈벼〉,
제비〈제비〉와 같이 쓴다.
종성자 ㄱ은
닥〈닥나무〉, 독〈독〉과
같이 쓴다.
ㅇ은 굼ᄫᅵ〈굼벵이〉, 올챙
올챙이〉와 같이 쓴다.
ㅿ은 ᄆᆞᄫᆞ〈신나무〉와
같이 쓴다. ㄴ은 신〈신〉, 반

정음해례26ㄱ

되為螢口。如싑為薪귿為蹄口。如

범為뉵싀為泉人如잣為海松옷

為池己如돌為月쁠為星之類

有天地自然之聲則必有天地

自然之文所以古人因聲制字

以通萬物之情以載三才之道

而後世不能易也然四方風土

區別聲氣亦隨而異焉蓋外國

되(반되)와 같이 쓴다.
ㅁ은 섭(섶나무)ㆍ귿(발굽)과
같이 쓴다.
ㅂ은 범ㆍ싀(샘)과 같이 쓴다.
ㅅ은 잣(잣)ㆍ옷(못)과 같이 쓴다.
ㄹ은 돌(달)ㆍ쁠(별) 따위와
같이 쓴다.

정인지 서문

천지자연의 소리가 있으면
반드시 천지자연의 문자가 있다.
그러므로 옛 사람이 소리를 바
탕으로 글자를 만들어서 만
물의 뜻을 통하고, 천지인
삼재의 이치를 실었으니 후
세 사람들이 능히 글자를 바
꿀 수가 없었다. 그러나 사방
의 풍토가 구별되므로 말소
리의 기운 또한 다르다.
대개 중국 이외의 딴 나라

之語有其聲而無其字假中國
之字以通其用是猶枘鑿之鉏
鋙也豈能達而無礙乎要皆各
隨所處而安不可強之使同也
吾東方禮樂文章侔擬華夏但
方言俚語不與之同學書者患
其旨趣之難曉治獄者病其曲
折之難通昔新羅薛聰始作吏

말은 그 말소리에 맞는 글자
가 없다. 그래서 중국의 글자
를 빌려 소통하도록 쓰고
있는데, 이것은 마치 모난
자루를 둥근 구멍에 끼우는 것
과 같으니 어찌 제대로 소통하
는데 막힘이 없겠는가?
요컨대 모든 것은 각각의 처
한 곳에 따라 편안하게 할 것
이지, 억지로 같게 하여서는 안 될
것이다. 우리 동방의 예악과
문장이 중화와 같아 견줄 만
하여 오직 우리 말이 중국말
과 같지 않다.
그래서 한문을 배우는 이는
그 뜻을 깨닫기가 어려움을
걱정하고 범죄 사건을 다루
는 관리는 자세한 사정을
이해하기가 어려운 것을 근심
했다. 옛날 신라의 설총이

정음해례27ㄱ

讀官府民間至今行之然皆假
字而用或澁或窒非但鄙陋無
稽而已至於言語之間則不能
達其萬一焉癸亥冬我
殿下創制正音二十八字略揭
例義以示之名曰訓民正音象
形而字倣古篆因聲而音叶七
調三極之義二氣之妙莫不該

이두를 처음 만들어서 관청
과 민간에서 지금도 쓰고 있으나
모두 한자를 빌려 쓸 것이
어서 매끄럽지도 못하고 막혀서
답답하다. 이두를 사용하는 것
은 몹시 속되고 근거가 일정하
지 않을 뿐만 아니라 실제 언어
사용에서는 그 만분의 일도 소
통하지 못한다.
계해년 겨울(1443년 12월)에
우리 임금께서 정음 스물여덟자
를 창제하여, 간략하게 예와
뜻을 적은 「예의」를 들어 보여
주시며 그 이름을 「훈민정음」이라
하셨다. 이 글자는 옛 전자처럼
모양을 본떴고 발소리는 음률
의 일곱 가락에 들어맞는다.
천지인 삼재와 음양 이기의
머물림으로 두루 갖추지
않을 것이 없다.

括以二十八字而轉換無窮簡
而要精而通故智者不終朝而
會愚者可浹旬而學以是而解書
可以知其義以是聽訟可以得
其情字韻則清濁之能辨樂歌
則律呂之克諧無所用而不備
無所往而不達雖風聲鶴唳雞
鳴狗吠皆可得而書矣遂

스물여덟 자로써 전환이 무
궁하여, 간단하면서도 요점을
잘 드러내고, 정밀한 뜻을
담으면서도 두루 통할 수 있다.
그러므로 슬기로운 사람은 하루
아침을 마치기도 전에, 슬기롭
지 못한 이라도 열흘을 안에 글을
깨칠 수 있다. 이 글자로써 한문 글을
해석하면 그 뜻을 알 수 있다.
이 글자로써 송사 사건을
다루면, 그 속사정을 이해할
수 있다.

글자의 운으로는 맑고 흐린 소
리를 구별할 수 있고 음률을
로는 노랫가락이 다 담겨 있다.
글을 쓰는데 글자가 갖추어지
지 않은 바가 없으며, 어디서든
뜻을 두루 통하지 못하는
바가 없다. 비록 바람소리,
학의 울음소리, 닭소리, 개 짖는
소리라도 모두 적을 수 있다.

命詳加解釋以喩諸人於是臣
與集賢殿應敎臣崔恒副校理
臣朴彭年臣申叔舟修撰臣成
三問敦寧府注簿臣姜希顏行
集賢殿副修撰臣李塏臣李善
老等謹作諸解及例以敘其梗
槪庶使觀者不師而自悟若其
淵源精義之妙則非臣等之所

드디어 임금께서 상세한
풀이를 더하여 모든 사람
을 깨우치도록 명하시었다
이에, 신이 집현전 응교
최항과 부교리 박팽년과
신숙주와 수찬 성삼문과
돈녕부 주부 강희안과 행
집현전 부수찬 이개와
이선로들과 더불어 삼가
여러가지 풀이와 보기를
지어서 그것을 간략하게
서술하였다.
대체로 보는 사람으로 하여금
스승이 없이도 스스로 깨우치게
하였다. 그 깊은 근원과
정밀한 뜻은 신묘하여
신들이 감히 밝혀 보일 수 없다

能發揮也恭惟我
殿下天縱之聖制度施為超越
百王正音之作無所祖述而成
於自然豈以其至理之無所不
在而非人為之私也夫東方有
國不為不久而開物成務之
大智蓋有待於今日也歟正統
十一年九月上澣資憲大夫禮

공손히 생각 하옵건대 우리 전하는 하늘이 내신 성인으로서 지으신 법도와 베푸신 업적이 모든 왕들을 뛰어 넘으셨다. 정음 창제는 앞선 사람이 이룩한 것에 의한 것이 아니오 자연의 이치에 의한 것이다. 참으로 그 지극한 이치가 아주 많으며, 사람의 힘으로 사사로이 한 것이 아니다. 동방에 나라가 있은 지가 꽤 오래 되었지만 무릇 만물의 뜻을 깨달아 모든 일을 온전하게 이루게 하는 큰 지혜는 오늘을 기다리고 있었던 것이다. 중국 정통(正統) 11년(세종28년). 1446년 9월 상순 자헌대부 예

정음해례29ㄱ

73 정음해례

曹判書集賢殿大提學知春秋
館事 世子右賓客臣鄭麟趾
拜手稽首謹書

訓民正音

조판서 집현전 대제학
지춘추관사
세자우빈객 정인지는
두 손 모아 머리 숙여
삼가 쓰옵니다.

훈민정음 언해

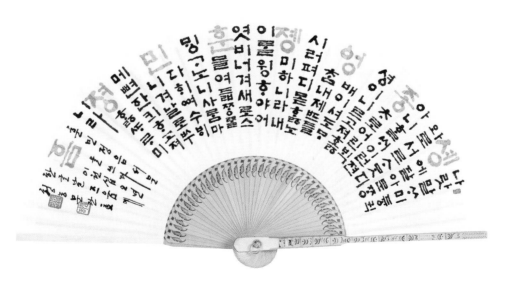

셰世종宗엉御졩製훈訓민民졍正흠音

졩製·ᄂᆞᆫ글지·슬·씨·니엉御졩製·졩ᄂᆞᆫ님금지·스신
그·리라훈訓·은ᄀᆞᄅᆞ·칠·씨·오민民·은百·빅姓·셩
·이·오흠音·은소·리·니훈訓민民졍正흠音
·은百·빅姓·셩ᄀᆞᄅᆞ·치시논졍正·ᄒᆞᆫ소·리·라

귁國징之엉語흠音·이

:나·랏:말ᄊᆞ·미

귁國·ᄂᆞᆫ나·라히·라징之·ᄂᆞᆫ입
·겨지·라엉語·ᄂᆞᆫ:말ᄊᆞ·미·라

잉異흥乎듕中귁國·ᄒᆞ·야잉異·ᄂᆞᆫ다·ᄅᆞᆯ·씨
·라흥乎·ᄂᆞᆫ아·모그에·ᄒᆞ·논겨·체쎠·는字·ᄍᆞ
·ㅣ·라듕中귁國·ᄋᆞᆫ황皇뎽帝·겨신나·라·히·니
우·리나·랏…

·듕中귁國·에달·아

영與문文字·ᄍᆞ·로붏不샹相류流통通·ᄒᆞᆯ·ᄊᆡ
영與·ᄂᆞᆫ이·와뎌·와·ᄒᆞ·는겨·체쎠·는字·ᄍᆞ
·ㅣ·라문文·ᄋᆞᆫ글·와리·라붏不·ᄋᆞᆫ아·니·ᄒᆞ는字
·ㅣ·라샹相·ᄋᆞᆫ서르·ᄒᆞᆫ·논겨·체쎠·는字
·ㅣ·라류流통通·ᄋᆞᆫ흘·러ᄉᆞ·ᄆᆞᆺ·ᄊᆞᆯ·씨·라

문文字·ᄍᆞ·와·로서르ᄉᆞ·ᄆᆞᆺ·디아·니·ᄒᆞᆯ·ᄊᆡ

공故로愚우民민·이有:ᅌᅮ所:송欲·욕언言
공故·ᄂᆞᆫ젼·ᄎᆞ·ㅣ·라우愚·ᄂᆞᆫ어·릴·씨·라

솅世종宗엉御졩製 훈訓민民 졍正 흠音

졩製는글지ᅀᅦᆯ씨니엉御졩製는님금지ᅀᅳ신그리라훈訓은ᄀᆞ르칠씨오민民은뵉百셩姓이오흠音은소리니훈訓민民졍正흠音은뵉百셩姓ᄀᆞ르치시논졍正흠音이라

나랏말ᄊᆞ미

귁國징之엉語흠音이
귁國은나라히라징之는입겨지라엉語는말ᄊᆞ미라

ᅙᅵᆼ異흥乎듕中귁國ᄒᆞ야
ᅙᅵᆼ異는다ᄅᆞᆯ씨라흥乎는아모그에ᄒᆞ논겨체쓰는ᄍᆞᆼ字ㅣ라듕中귁國은ᅘᅪᇰ皇뎽帝겨신나라ㅣ니우리나랏

썅常땀談애강江남南이라ᄒᆞ누니라

엉與문文ᄍᆞᆼ字로붏不샤ᇰ相류流통通ᄒᆞᆯᄊᆡ
엉與는이와뎌와ᄒᆞ논겨체쓰는ᄍᆞᆼ字ㅣ라문文은글와리라붏不는아니ᄒᆞ논ᄠᅳ디라샤ᇰ相은서르ᄒᆞ논ᄠᅳ디라류流통通은흘러ᄉᆞᄆᆞᆺ씨라

공故로ᅙᅮᆼ愚민民이ᅌᅮᇢ有송所욕欲언言ᄒᆞ야도
공故는견ᄎᆞ로ᄒᆞ논겨체ᄡᅳᆯᄍᆞᆼ字ㅣ라ᅙᅮᆼ愚는어릴씨라ᅌᅮᇢ有는이실씨라송所는배라욕欲은ᄒᆞ고져ᄒᆞᆯ씨라언言은니를씨라

이런젼ᄎᆞ로어린뵉百셩姓이니르고져

욕欲은ᄒᆞ고져ᄒᆞᆯ씨라언言은니를씨라

져ᇹ로 배 이셔도 伸신而ᅀᅵᆼ終즁不붏得득伸신其끵情쪙者쟝

伸신은 펼씨라 而ᅀᅵᆼᄂᆞᆫ 입겨지라 終즁은 ᄆᆞᄎᆞᆷ내라 得득은 시를씨라

多당ᅙᆞᆼ라 多당ᅙᆞᆼᄂᆞᆫ 할씨라

ᄆᆞᄎᆞᆷ내 제 ᄠᅳᆮ을 시러 펴디 몯ᄒᆞᇙ 노미 하니라

새로 스믈여듧 字ᄍᆞᆼᄅᆞᆯ ᄆᆡᇰᄀᆞ노니 新신制젱二ᅀᅵᆼ十씹八밣字ᄍᆞᆼᄒᆞᄂᆞᆫ 新신ᄂᆞᆫ 새라

內ᄂᆞᆯ 爲윙ᄒᆞ야 爲윙ᄂᆞᆫ 위ᄒᆞᆯ씨라

어엿비 너겨 憫민然ᅀᅧᆫ은 어엿비 너기실씨라 憫민은 어엿블씨라

便뼌ᄒᆞᆫ 欲욕使ᄉᆞᆼ人ᅀᅵᆫ人ᅀᅵᆫ易잉習씹便뼌於ᅙᅥᆼ日ᅀᅵᇙ用요ᇰ耳ᅀᅵᆼᄒᆞᄂᆞᆫ 欲욕은 ᄒᆞ고져 ᄒᆞᆯ씨라 使ᄉᆞᆼᄂᆞᆫ 여 ᄒᆞ논 마리라 易잉ᄂᆞᆫ 쉬ᄫᅳᆯ씨라 習씹은 니길씨라 便뼌은 便뼌安ᅙᅡᆫ홀씨라 於ᅙᅥᆼᄂᆞᆫ 아모그에 ᄒᆞ논 겨체 ᄡᅳᆫ字ᄍᆞᆼ라 耳ᅀᅵᆼᄂᆞᆫ ᄯᆞᄅᆞ미라 ᄒᆞ논 ᄠᅳ디라

사ᄅᆞᆷ마다 ᄒᆡ여 수ᄫᅵ 니겨 날로 ᄡᅮ메 便뼌安ᅙᅡᆫ킈 ᄒᆞ고져 ᄒᆞᇙ ᄯᆞᄅᆞ미니라

ㄱᄂᆞᆫ 牙ᅌᅡ音ᅙᅳᆷ이니 如ᅀᅧᆼ君군ㄷ字ᄍᆞᆼ初총發벓聲셔ᇰᄒᆞ니 牙ᅌᅡ音ᅙᅳᆷ은 엄쏘리라 如ᅀᅧᆼᄂᆞᆫ ᄀᆞᆮ홀씨라 初총發벓聲셔ᇰ은 처ᅀᅥᆷ 펴아 나ᄂᆞᆫ 소리라

君군ㄷ字ᄍᆞᆼ 처ᅀᅥᆷ 펴아 나ᄂᆞᆫ 소리 ᄀᆞᄐᆞ니라 並뼝書셔ᇰᄒᆞ면 並뼝書셔ᇰᄂᆞᆫ 골ᄫᅡ 쓸씨라

라

ㄱ는 엄쏘리니 君군ㄷ字쭝 처ᅀᅥᆷ 펴아 나는 소리 ᄀᆞᄐᆞ니라

ᄀᆞᆯᄫᅡ 쓰면 虯끃ᇢ字쭝 처ᅀᅥᆷ 펴아 나는 소리 ᄀᆞᄐᆞ니라

ㅋ는 엄쏘리니 快쾡ㆆ字쭝 처ᅀᅥᆷ 펴아 나는 소리 ᄀᆞᄐᆞ니라

ㆁ는 엄쏘리니 業업字쭝 처ᅀᅥᆷ 펴아 나는 소리 ᄀᆞᄐᆞ니라

ㄷ는 혀쏘리니 斗ᄃᆛᇢ字쭝 처ᅀᅥᆷ 펴아 나는 소리 ᄀᆞᄐᆞ니라

ᄀᆞᆯᄫᅡ 쓰면 覃땀ㅂ字쭝 처ᅀᅥᆷ 펴아 나는 소리 ᄀᆞᄐᆞ니라

ㅌ는 혀쏘리니 呑ᄐᆞᆫ字쭝 처ᅀᅥᆷ 펴아 나는 소리 ᄀᆞᄐᆞ니라

ㄴ는 혀쏘리니 那낭ㆆ字쭝 처ᅀᅥᆷ 펴아 나는 소리 ᄀᆞᄐᆞ니라

민(民)

ㄴ는 혀쏘리니 那낭ㆆ字ㅉ 처ᅀᅥᆷ 펴아 나는 소리 ㄱ트니라

ㅁ는 입시울쏘리니 彆볋字ㅉ 처ᅀᅥᆷ 펴아 나는 소리 ㄱ트니 ㄱㆍᆯᄫᅡ 쓰면 步뽕字ㅉ 처ᅀᅥᆷ 펴아 나는 소리 ㄱ트니라

ㄷ는 혀쏘리니 斗듕ㅸ字ㅉ 처ᅀᅥᆷ 펴아 나는 소리 ㄱ트니 ㄱㆍᆯᄫᅡ 쓰면 覃땀ㅂ字ㅉ 처ᅀᅥᆷ 펴아 나는 소리 ㄱ트니라

ㅌ는 혀쏘리니 呑ㄷ字ㅉ 처ᅀᅥᆷ 펴아 나는 소리 ㄱ트니라
우리는 입이라

ㅍ는 입시울쏘리니 漂ᇢ字ㅉ 처ᅀᅥᆷ 펴아 나는 소리 ㄱ트니라

ㅂ는 입시울쏘리니 彌밍字ㅉ 처ᅀᅥᆷ 펴아 나는 소리 ㄱ트니라

ㅁ는 입시울쏘리니 彌밍字ㅉ 처ᅀᅥᆷ 펴아 나는 소리 ㄱ트니라

ㅈ는 니쏘리니 卽즉字ㅉ 처ᅀᅥᆷ 펴아 나는 소리 ㄱ트니 ㄱㆍᆯᄫᅡ 쓰면 慈ᄍᆞᆼ字ㅉ 처ᅀᅥᆷ 펴아 나는 소리 ㄱ트니라

ㅊ는 니쏘리니 侵침ㅂ字ㅉ 처ᅀᅥᆷ 펴아 나는 소리 ㄱ트니라

정ᅙᅵᆼ正

ㅈᄂᆞᆫ니쏘리니 侵침ㅂ字ᄍᆼ 처ᅀᅥᆷ펴아
나ᄂᆫ소리ᄀᆞᆮ니라

ㅅᄂᆞᆫ齒칭音ᅙᅳᆷ이니 戌ᄉᆔᇙ字ᄍᆼ처
ᅀᅥᆷ펴아나ᄂᆫ소리ᄀᆞᆮᄒᆞ니 굴ᄫᅡ쓰면 邪썅ᅘ字ᄍᆼ처ᅀᅥᆷ펴아나
ᄂᆞᆫ소리ᄀᆞᆮᄒᆞ니라

ᅙ字ᄍᆼ初총發ᄫᅡᇙ聲셩ᄒᆞ니라

ㆆᄂᆞᆫ목소리니 挹ᅙᅳᆸ字ᄍᆼ처ᅀᅥᆷ펴아
나ᄂᆞᆫ소리ᄀᆞᆮᄒᆞ니라

ㅎᄂᆞᆫ목소리니 虛헝ㅎ字ᄍᆼ처ᅀᅥᆷ펴아
나ᄂᆞᆫ소리ᄀᆞᆮᄒᆞ니 굴ᄫᅡ쓰면 洪ᅘᅩᆼㄱ字ᄍᆼ
처ᅀᅥᆷ펴아나ᄂᆞᆫ소리ᄀᆞᆮᄒᆞ니라

ㅎ字ᄍᆼ初총發ᄫᅡᇙ聲셩ᄒᆞ니라

ㄴᄂᆞ소리ᄀᆞᆮ니 굴ᄫᅡ쓰면 覃땀ㅂ字ᄍᆼ
처ᅀᅥᆷ펴아나ᄂᆞᆫ소리ᄀᆞᆮᄒᆞ니라

洪ᅘᅩᆼㄱ字ᄍᆼ初총發ᄫᅡᇙ聲셩ᄒᆞ니라

ㅇᄂᆞᆫ喉ᅘᅮᆸ音ᅙᅳᆷ이니 欲욕字ᄍᆼ처
ᅀᅥᆷ펴아나ᄂᆞᆫ소리ᄀᆞᆮᄒᆞ니라

欲욕字ᄍᆼ初총發ᄫᅡᇙ聲셩ᄒᆞ니라

ㄹᄂᆞᆫ半반舌쎯音ᅙᅳᆷ이니 閭령ㆆ字ᄍᆼ
처ᅀᅥᆷ펴아나ᄂᆞᆫ소리ᄀᆞᆮᄒᆞ니라

ᅙᅳᆷ音

ㄹ·ᄂᆞᆫ 半·반혀쏘·리·니 閭령ㆆ字·쫑 처·ᅀᅥᆷ 펴·아·나ᄂᆞᆫ소·리·ᄀᆞᆮᄒᆞ·니·라

ㅿ·ᄂᆞᆫ 半·반니쏘·리·니 穰ᅀᅣᆼㆆ字·쫑 처·ᅀᅥᆷ 펴·아·나ᄂᆞᆫ소·리·ᄀᆞᆮᄒᆞ·니·라

·ᄂᆞᆫ 呑ᄐᆞᆫㄷ字·쫑 가·온·딧소·리·ᄀᆞᆮᄒᆞ·니·라
(中듀ᇰ은 가온ᄃᆡ라)

ㅡ·ᄂᆞᆫ 卽·즉字·쫑 가·온·딧소·리·ᄀᆞᆮᄒᆞ·니·라

ㅣ·ᄂᆞᆫ 侵침ㅂ字·쫑 가·온·딧소·리·ᄀᆞᆮᄒᆞ·니·라

ㅗ·ᄂᆞᆫ 洪萼ㄱ字·쫑 가·온·딧소·리·ᄀᆞᆮᄒᆞ·니·라

ㅏ·ᄂᆞᆫ 覃땀ㅂ字·쫑 가·온·딧소·리·ᄀᆞᆮᄒᆞ·니·라

ㅜ·ᄂᆞᆫ 君군ㄷ字·쫑 가·온·딧소·리·ᄀᆞᆮᄒᆞ·니·라

ㅓ·ᄂᆞᆫ 業·업字·쫑 가·온·딧소·리·ᄀᆞᆮᄒᆞ·니·라

언諺

ㆁ는 엄쏘리니 業업字짱 처ᅀᅥᆷ 펴아 나는 소리 ᄀᆞᆮᄒᆞ니라

ㅇ는 목소리니 欲욕字짱 처ᅀᅥᆷ 펴아 나는 소리 ᄀᆞᆮᄒᆞ니라

ㅿ는 半반니쏘리니 穰ᅀᅣᇰㄱ字짱 가온딧소리 ᄀᆞᆮᄒᆞ니라

ㅠ는 戌슗字짱 가온딧소리 ᄀᆞᆮᄒᆞ니라

ㅕ는 彆볋字짱 가온딧소리 ᄀᆞᆮᄒᆞ니라

終주ᇢ셨ᇰ은 復뿔用ᅭᇰ初총聲성ᄒᆞᄂᆞ니 다시 첫소리ᄅᆞᆯ ᄡᅳᄂᆞ니라

ㅇ를 連련書셔脣쓘音ᅙᅳᆷ之징下ᄒᆞ면 則즉爲윙脣쓘輕켱音ᅙᅳᆷᄒᆞᄂᆞ니 ㅇ를 입시울쏘리 아래 니ᅀᅥ 쓰면 입시울 가ᄫᆡ야ᄫᆞᆫ 소리 ᄃᆞ외ᄂᆞ니라

初총聲성을 合ᅘᅡᆸ用ᅭᇰ홀디면 並뼝書셔ᄒᆞ라 ᄀᆞᆯᄫᅡ 쓰라 終주ᇢ셨ᇰ도 同ᄯᅩᇰᄒᆞ니라 ᄒᆞᆫ가지라

ㅎ 解

첫소리ᄅᆞᆯ ᄋᆞᆯ위ᄡᅮᇙ디면 ㄱ를 ᄡᅥ쓰ᄂᆞ니라 냉
73 終중ㄱ소리도 ㅎ가지라

ㆍ ㅡ ㅗ ㅜ ㅛ ㅠ ᄂᆞᆫ 附뽕書셔初총ㅅ聲셩
之징ᄒᆞ下ᅘᅡ쓰라ᄂᆞᆫ브

와ㅡ와ㅗ와ㅜ와ㅛ와ㅠ 란 附뽕書셩初총ㅅ소
ㄹ 아래 브텨쓰고

ㅣㅏㅓㅑㅕ 란 附뽕書셔於ᅙᅥ右ᅌᅮᇢᄒᆞ라
ᅌᅮᇢᄂᆞᆫ 올ᄒᆞᆫ 녀기라

ㅣ와ㅏ와ㅓ와ㅑ와ㅕ란 올ᄒᆞᆫ녀긔
브텨쓰라

凡뻠字ᄍᆞᆼㅣ 必빓合ᄒᆞᆸ而ᅀᅵᆼ成쎵音ᅙᅳᆷ ᄒᆞ
ᄂᆞ니 凡뻠은 믈읫 ᄒᆞ논 겨체라 成쎵은 일씨라

믈읫 字ᄍᆞᆼㅣ 모로매 어우러ᅀᅡ 소리이
ᄂᆞ니

左장加강一힗點뎜ᄒᆞ면 則즉去컹聲셩
이오 左장ᄂᆞᆫ 왼녀기라 加강ᄂᆞᆫ 더을씨라

오
왼녀긔 ᄒᆞᆫ 點뎜을 더으면 ᄆᆞᆺ 노ᄑᆞ 소리

二 則즉上聲셩
이오 點뎜이 둘히면 上聲셩이오

無뭉則즉平뼝聲셩이오
無뭉ᄂᆞᆫ 업슬씨라 點뎜이 업스면 平뼝聲셩은

終ᄋᆞᇰ이미 ᄂᆞᆺ갑고 ᄂᆞ푼 소리라 中듀ᇰ
소ᄆᆞᆺ리 ᄂᆞᆺ가ᄫᆞᆯ

ㅇ
點뎜이 ᄒᆞᆰᄒᆞ미 샇ᄋᆞ 聲셩이오

點·뎜이〮ᄒᆡᆫ則·즉去·컹聲셩이〮오〮

入·ᅀᅵᆸ聲셩·은〮ᄲᆞᆯ〮리〮긋〮돋〮ᄂᆞ소〮리〮라

促·쵹急·급·은〮ᄲᆞᆯ〮리〮라〮
　샐〮ᄅᆡ라〮

正·졍齒:칭·ᄂᆞᆫ혀〮ᅙᅵ윗닛머〮리〮예〮ᄼᅩᆫ소〮리〮라
漢·한音ᅙᅳᆷ齒:칭聲셩·은 中듕國·귁소〮리〮라〮 齒頭뚱

ㅈㅊㅉㅅㅆ字·ᄍᆞᆼ·ᄂᆞᆫ 用·용於ᅙᅥᆼ齒頭뚱ㅅ소〮리〮예〮ᄡᅳ·니 齒頭뚱

ㅈㅊㅉㅅㅆ字·ᄍᆞᆼ·ᄂᆞᆫ 用·용於ᅙᅥᆼ正·졍齒:칭ㅅ소〮리〮

ㅈㅊㅉㅅㅆ字·ᄍᆞᆼ·ᄂᆞᆫ 用·용於ᅙᅥᆼ正·졍齒:칭ㅅ소〮리〮

라나〮니

예〮ᄡᅳ·니

用·용於ᅙᅥᆼ한漢音ᅙᅳᆷ·ᄒᆞ〮ᄂᆞ니라

中듕國·귁소〮리〮예通·ᄒᆞ〮ᄡᅵ〮ᄂᆞ·니라

훈訓민民정正흠音

훈민정음 언해본은 1446년에 반포된 훈민정음 해례(한문본)본 가운데

세종대왕께서 직접지은 서문과 예의로 훈민정음으로 번역하여 1459(세조5년)년에

풀어쓰려면 것이다 이 언해본으로 누가 언해하였는지는 알 수 없으나 한자를

큰 글씨로 앞세우고 한글을 작게 표기하였다

세종께서는 1449년 직접 펴낸 월인천강지곡에서 한글을 한자보다 크게 앞세웠다

이는 세종대왕께서 한글이 주류문자로 쓰이기를 원했던 것으로 생각된다

본 작품은 미려한 세종대왕의 한글 사랑 정신을 본받아 훈민정음 반포 567 돌을 맞

아 먼 해봄과 큰 글씨 한자와 작은 글씨 한글의 표기를 바꿔 한글을 크게 앞세워 씀으로서

무려 후손들이 세종의 정신을 기려면서 훈민정음을 익히기 쉽도록 쓰다

이철섭 삼년 한글날로 조음하여 소북헌에서 정동 문광효

셰世종宗엉御졩製훈訓민民졍正흠音

·졩製·는·글·지·을·씨·니 엉御·졩製·는 :님·금·지·으·신 ·그·리·라 훈訓·은 ·구·르·칠·씨·오 민民·은 ·빅百·셩姓

이 ·오·흠音·은 소·리·니 훈訓·민民 졍正·흠音·은 ·은·빅百·셩姓 姓·을 ·구·르·치·시·논 졍正·호 훈訓 소·리·라

귁國·징之·엉語·흠音·이 ·겨 귁國·은 나·라 ·히·라 징之·는 ·입 ·겨·지·라 엉語·흠音·은 말ᄊᆞ·미·라

나·랏:말ᄊᆞ·미

잉異·흥乎·듕中·귁國·ᄒᆞ·야 잉異·는 다·ᄅᆞᆯ·씨 ·라 흥乎·는 ·아·모

·그·에 ·ᄒᆞ·논·겨·체·쓰·는 ·짱字·ㅣ·라 듕中·귁國·은 ·윔皇·뎽帝·겨·신 나·라·히·니 ·우·리 나·랏

썅常땀談애 강江남南이라ᄒᆞᄂᆞ니라

듕中귁國에 달아

영與 문文 ᄍᆞ字 로 ᄫᆞᆯ不 샹相 류流 ᄐᆞᆼ通 ᄒᆞᆼ

씨ᅵ라 영與ᄂᆞᆫ 이와 뎌와 ᄒᆞᄂᆞᆫ 겨체 ᄡᅳᄂᆞᆫ 문文字ᄍᆞ字ᅵ라 文문은 글와리라 不ᄫᆞᆯ은 아니ᄒᆞ

라ᄂᆞᆫ ᄠᅳ디라 샹相ᄋᆞᆫ 서르ᄒᆞᄂᆞᆫ ᄠᅳ디라 流륭通ᄐᆞᆼ은 흘러 ᄉᆞᄆᆞᆺᄉᆞᆯ씨라

문文 ᄍᆞ字 와로서르 ᄉᆞᄆᆞᆺ디 아니ᄒᆞᆯᄊᆡ

ᄀᆞᆼ故로 ᄝᅮ愚민民이 ᅌᅮᆼ有송所욕欲 ᅌᅥᆫ言

ᄒᆞ야도 有ᅌᆑᆫ도

故·공ㄱ로·ᄂᆞᆫ 젼·ᄎᆞ·라
有·ᅌᆑᆫᄂᆞᆫ 이실·씨·라
愚ᅌᅮᆼᄂᆞᆫ 어·릴·씨·라
所·송솧ᄂᆞᆫ 배·라 欲·욕

欲·욕·ᄋᆞᆫ ᄒᆞ·고·져 ᄒᆞᇙ·씨·라
言언·ᄋᆞᆫ 니·를·씨·라

이런 젼·ᄎᆞ·로 어·린 百·ᄇᆡᆨ姓·셔ᇰ이 니·르·고
百·ᄇᆡᆨ姓·셔ᇰ·ᄋᆞᆫ

·져 홇·배 이·셔·도
嘉·가百·ᄇᆡᆨ이·셔·도

ᅀᅵᆼ而ᄂᆞᆫ 입·겨지·라 終쥬ᇰ은 ᄆᆞᄎᆞᆷ내라
不·붛得·득신伸其끵情쪄ᇰ者쟝
得·득은 시·를·씨

ㅣ당多ᅌᅵᆼ라
而ᅀᅵᆼ·ᄂᆞᆫ 입·겨지·라 中쥬ᇰ終은 시·를·씨

디·라 伸신·ᄋᆞᆫ 펼·씨·라 其끵·ᄂᆞᆫ 제·라 情쪄ᇰ은 ᄠᅳ디·라 者쟝·ᄂᆞᆫ 노·미·라 多당·ᄂᆞᆫ 할·씨·라 ᅌᅵᆺ

정음언해2ㄱ

ᄂᆞᆫ 말 ᄊᆞ 입 겨 지 라

ᄆᆞᄎᆞᆷ :내 제 ᄠᅳ들 시러 펴디 몯ᄒᆞᇙ 노미 하

니 라

영予ㅣ 윙爲ᄒᆞᆶ 민憫 연然 ᄒᆞ야 영予는 내 ᄒᆞ샴ᄂᆞᆫ

시논 ᄠᅳ디시니라 憫연然은 어엿비 너기실 씨라 민憫

·내 이ᄅᆞᆯ 윙爲ᄒᆞ야 어엿비너겨

신新 졔制ᅀᅵᆼ스믈여듧八字ᄍᆞᆼᄒᆞ노니 新신

二·ᅀᅵ 오新신制·졍 ·ᄂᆞᆫ 밍·ᄀᆞ·ᄅᆞᆯ·실·씨·라 ·ᅀᅵ十·씹八·밣·ᄋᆞᆫ 스·믈 여·듧·비·라·라·ᅀᅵᆼ

새·로·스·믈 여·듧 字·ᄍᆞᆼ·ᄅᆞᆯ 밍·ᄀᆞ·노·니

·욕欲 승使 신人 人·ᄋᆞ·로 易·이 ·ᅀᅵᆼ·씹習·ᄒᆞ·야 ᄒᆞ·ᅙᅧ ·ᄒᆞ·ᄂᆞᆫ 마·히

뼌便 헝於 日·ᅀᅵᆯ 用·ᅇᅭᆼ ·ᅀᅵᆼ耳니·라 ·ᄒᆞ·논 수·ᄫᅵ·니·라 安홀·씨·라

리라 人신人·은 사ᄅᆞ미·라 易·이·ᄂᆞᆫ 쉬·ᄫᅳᆯ 씨·라 便뼌·은 便뼌安홀·씨·라 ·ᅀᅵᆼ耳字

ᅵ·라졍於·ᄂᆞᆫ 아·모그에 ·ᄒᆞ·논 겨체 ·ᄡᅳ·ᄂᆞᆫ 字字·ᅀᅵᆼ耳 日·ᅀᅵᆯ·ᄋᆞᆫ 나·리·라 用·ᅇᅭᆼ·ᄋᆞᆫ ·ᄡᅳᆯ 씨·라·ᅀᅵᆼ耳

·ᄒᆞᄂᆞᆫ ᄯᆞ·ᄅᆞ·미·라·라 ·ᄒᆞ·ᄂᆞᆫ ·ᄠᅳ·디·라·라

사ᄅᆞᆷ마다 ᄒᆡᅇᅧ 수ᄫᅵ 니겨 날로 ᄡᅮ메 便

便뼌安ᅙᅡᆫ킈 ᄒᆞ고져 ᄒᆞᇙ ᄯᆞᄅᆞ미니라

ㄱᄂᆞᆫ 牙ᅌᅡ音ᅙᅳᆷ이니 君군ㄷ字ᄍᆞᆼ 初

初총發벓聲셩ᄒᆞ니 並뼝書셩ᄒᆞ면 如ᅀᅧ虯

ㅸ字ᄍᆞᆼ 初총發벓聲셩ᄒᆞᄂᆞ니라 ᅌᅡ 어미라

ᅙᅥ 牙ᅌᅡ音ᅙᅳᆷ이니 君군ㄷ字ᄍᆞᆼ 初총 몀영如ᅀᅧ 꿀

셩은 ㄱᄂᆞᆫ 엄쏘리라 初총發벓聲셩은 처ᅀᅥᆷ 펴아 나ᄂᆞᆫ 소리라 ㅸ並뼝書셩ᄂᆞᆫ ᄀᆞᆯᄫᅡ 쓸 씨라

라 펴아 나ᄂᆞᆫ 소리라 ㅸ並뼝書셩ᄂᆞᆫ ᄀᆞᆯᄫᅡ 쓸 씨라

ㄱ·는 엄쏘·리·니 君군ㄷ字·쫑 ·처엄 ·펴·아 나는 소·리·ㄱ·트·니 ·글·바·쓰·면 虯끃ㅸ字·쫑 ·처엄 ·펴·아 나는 소·리·ㄱ·트·니·라

ㅋ·는 牙ㆁ音흠·이·니 如ㆁ快·쾡ㆆ字·쫑 初총發聲셩 ᄒᆞ·ᄂ·ㅣ·라

ㅋ·는 엄쏘·리·니 快·쾡ㆆ字·쫑 ·처엄 ·펴·아 나는 소·리·ㄱ·트·니·라

ㆁ·ᄂᆞᆫ 牙ᅌᅡ音ᅙᅳᆷ이·니 如ᅀᅧ業업字·쫑初총發벓聲셩ᄒᆞ·니·라

ㆁ·ᄂᆞᆫ 엄쏘·리·니 業업字·쫑 처ᅀᅥᆷ 펴·아·나ᄂᆞᆫ 소·리 ·フ·투·니·라

ㄷ·ᄂᆞᆫ 舌쎯音ᅙᅳᆷ이·니 如ᅀᅧ斗둫ㅸ字·쭝初총發벓聲셩ᄒᆞ·니 並뼝書셩ᄒᆞ·면 如ᅀᅧ覃땀ㅂ字·쭝初총發벓聲셩ᄒᆞ·니·라

ㄷ·ᄂᆞᆫ 혀쏘·리·니 斗둫ㅸ字·쭝 처ᅀᅥᆷ 펴·아·나ᄂᆞᆫ 소·리 ·フ·투·니 ᄀᆞᆯ바쓰·면 覃땀ㅂ字·쭝 처ᅀᅥᆷ 펴·아·나ᄂᆞᆫ 소·리 ·フ·투·니·라 혀쎯은

ㄷ·는 혀쏘·리·니 斗둥ㅸ字·쭝 처·엄 ·펴·아 ·나는 소·리·ㄱ·트·니 골·ㅸㅇ·쓰·면 覃땀ㅂ字 ㅁㅸ

字·쭝 처·엄 ·펴·아 ·나는 소·리·ㄱ·트·니·라

ㅌ·는 혀쏫舌흠音·흠 이·니 呑ㄷ둥字·쭝 총

初총 發벓 聲셩ㅎ·니·라

ㅌ·는 혀쏘·리·니 呑ㄷ둥字·쭝 처·엄 ·펴·아

·나는 소·리·ㄱ·트·니·라

정음언해5ㄱ

ㄷ·ᄂᆞᆫ 혀쏘·리·니 斗ᄃᆕᇢㅸ字·ᄍᆞᆼ 처ᅀᅥᆷ ·펴·아 ·나ᄂᆞᆫ 소·리 ·ᄀᆞᄐᆞ·니·라

ㄴ·ᄂᆞᆫ 혀쏘·리·니 那낭ㆆ字·ᄍᆞᆼ 처ᅀᅥᆷ ·펴·아 ·나ᄂᆞᆫ 소·리 ·ᄀᆞᄐᆞ·니·라

ㅂ·ᄂᆞᆫ 입시·울쏘·리·니 彆ᄫᅧᇙ字·ᄍᆞᆼ 처ᅀᅥᆷ ·펴·아 ·나ᄂᆞᆫ 소·리 ·ᄀᆞᄐᆞ·니

並삥書셔·ᄒᆞ·면 步뽕ㆆ字·ᄍᆞᆼ 처ᅀᅥᆷ ·펴·아 ·나ᄂᆞᆫ 소·리 ·ᄀᆞᄐᆞ·니·라

ㅁ·ᄂᆞᆫ 입시·울쏘·리·니 彌밍ㆆ字·ᄍᆞᆼ 처ᅀᅥᆷ ·펴·아 ·나ᄂᆞᆫ 소·리 ·ᄀᆞᄐᆞ·니·라

정음언해5ㄴ

ㅁ·ᄂᆞᆫ 脣쓩音ᅙᅳᆷ이·니 脣셩如ᅀᅧ彌밍ᄫᅵᆼ字ᄍᆞᆼ초

初총發벓聲셩ᄒᆞ·니·라

ㅁ·ᄂᆞᆫ 입시·울쏘·리·니 彌밍ᄫᅵᆼ字ᄍᆞᆼ처엄

펴·아나ᄂᆞᆫ소·리·ᄀᆞᆮᄐᆞ·니·라

ㅈ·ᄂᆞᆫ 齒칭音ᅙᅳᆷ이·니 卽즉字ᄍᆞᆼ初총

彆發並뼝書셩ᄒᆞ·면 慈ᄍᆞᆼ

ᅙᆼ字ᄍᆞᆼ初총 彆發聲셩ᄒᆞ·니·라 齒칭ᄂᆞᆫ

ㅈ·ᄂᆞᆫ니쏘·리·니卽·즉字·ᄍᆞᆼ·처ᅀᅥᆷ·펴·아

·나ᄂᆞᆫ소·리·ᄀᆞ·ᇀ·니굴·바쓰·면慈ᄍᆞᆼㆆ字·ᄍᆞᆼ

·처ᅀᅥᆷ·펴·아·나ᄂᆞᆫ소·리·ᄀᆞ·ᇀ·니·라

ㅊ·ᄂᆞᆫ칭齒頭音흠·이·니如ᅀᅧ侵침ㅂㅉ字·ᄍᆞᆼ총

初·ᄫᅳᆼ菝聲셩ㆆ·니·라

ㅊ·ᄂᆞᆫ니쏘·리·니侵침ㅁㅉ字·ᄍᆞᆼ·처ᅀᅥᆷ·펴·아

·나ᄂᆞᆫ소·리·ᄀᆞ·ᇀ·니·라

정음언해7ㄱ

ᄼᄂᆞᆫ 齒칭音ᅙᅳᆷ이니 戌슗字짱ᆼ 初총發버ᇙ聲셔ᇰᄒᆞ니 並뼝書셔ᇰᄒᆞ면 如ᅀᅧᆼ邪쌍字짱ᆼ 初총發버ᇙ聲셔ᇰᄒᆞ니라

ᄼᄂᆞᆫ 니쏘리니 戌슗字짱ᆼ 처ᅀᅥᆷ 펴아 나ᄂᆞᆫ 소리 ᄀᆞᆮᄒᆞ니 글바ᄡᅳ면 邪쌍字짱ᆼ 처ᅀᅥᆷ 펴아 나ᄂᆞᆫ 소리 ᄀᆞᆮᄒᆞ니라

ᅙᄂᆞᆫ 喉ᅘᅮᇢ音ᅙᅳᆷ이니 挹ᅙᅳᆸ字짱ᆼ 初총

뼝 聲셩ㅎᆞ니라 ᅘᅮᆼ喉는 모기라

ㆆᄂᆞᆫ 목소리니 挹ᅙᅳᆸ字ᄍᆞㆆ처ᅀᅥᆷ펴아나

ㆅᄂᆞᆫ 喉ᅘᅮᆼ音ᅙᅳᆷ이니 洪ᅘᅩᆼ字ᄍᆞ처ᅀᅥᆷ펴아나ᄂᆞᆫ소리如ᅀᅣᆼᅘᅩᆼ

初총ㅃᄂᆞᆫ 並書뼝셔ㅎᆞ니 ㅃ並書뼝셔ㅎᆞᆫᄂᆞᆫ如ᅀᅣᆼᅘ

洪ㄱ字ᄍᆞ총 初총發뼝聲셩ㅎᆞ니라

ㅎᄂᆞᆫ 목소리니 虛ᅘᅳᆼ字ᄍᆞㆅ처ᅀᅥᆷ펴아

정음언해8ㄱ

·나ᄂᆞᆫ소·리·ᄀᆞ·ᄐᆞ·니라 ㆅ나ᄅᆞᆫ히·ᄡᅳ·면 洪ᅘᅪᇰ字ᅙ

·처ᅀᅥᆷ펴·아 나ᄂᆞᆫ소·리·ᄀᆞ·ᄐᆞ·니·라

ㅇᄂᆞᆫ 喉흫音ᅙᅳᆷ·이니 欲욕字ᄍᆞᆼ 初총

發벓聲셩ᄒᆞ·니라

ㅇᄂᆞᆫ 목소·리니 欲욕字ᄍᆞᆼ ·처ᅀᅥᆷ펴·아나·니

ᄂᆞᆫ소·리·ᄀᆞ·ᄐᆞ·니라

ㄹᄂᆞᆫ 半반혀쏘·리音ᅙᅳᆷ·이니 閭령字ᅙ

字·쫑ㅣ 初총發·벓 聲셩 ㆆ·호·니·라

ㄹ·는 半·반 ·혀쏘·리·니 閭령ㆆ字·쫑 ·처ᅀᅥᆷ

·펴·아·나ᄂᆞᆫ소·리 ·ᄀᆞ·ᄐᆞ·니·라

ㅿ·는 半·반 齒·칭音흠·이·니 如ᅀᅧ穰ᅀᅣᆼㄱ字·쫑

字·쫑ㅣ 初총發·벓 聲셩ㆆ·니·라

ㅿ·는 半·반 니쏘·리·니 穰ᅀᅣᆼㄱ字·쫑 ·처ᅀᅥᆷ

·펴·아·나ᄂᆞᆫ소·리 ·ᄀᆞ·ᄐᆞ·니·라

정음언해9ㄱ

ㆍᄂᆞᆫ 如영呑ㄷ字ᄍᆞᆼ中듕聲셩ᄒᆞ니라

中듕은 가온ᄃᆡ라

ㆍᄂᆞᆫ 呑ㄷ字ᄍᆞᆼ 가온ᄃᆡᆺ소리 ᄀᆞᄐᆞ니
라

ㅡᄂᆞᆫ 如영卽즉字ᄍᆞᆼ中듕聲셩ᄒᆞ니라

ㅡᄂᆞᆫ 卽즉字ᄍᆞᆼ 가온ᄃᆡᆺ소리 ᄀᆞᄐᆞ니라

ㅣᄂᆞᆫ 如영侵침ㅂ字ᄍᆞᆼ中듕聲셩ᄒᆞ니라

ㅣ는 侵침ㅂ字ㆆ 가온딧소리 ᄀᆞᄐᆞ니·라

ㅗ는 如洪ㄱ字中聲ᄒᆞ니·라

ㅗ는 洪ㄱ字ㆆ 가온딧소리 ᄀᆞᄐᆞ니·라

ㅏ는 如覃ㅂ字中聲ᄒᆞ니·라

ㅏ는 覃땀ㅂ字ㆆ 가온딧소리 ᄀᆞᄐᆞ니

정음언해10ㄱ

ㅜ·는 ᅀᅧᆼ如 군君ㄷ쫑字 듕中셩聲ᄒᆞ·니 ·라

ㅜ·는 군君ㄷ쫑字 가온·딧소·리 ·ᄀᆞ·ᄐᆞ·니

ㅓ·는 ᅀᅧᆼ如 ᅌᅥᆸ業ㅉ쫑字 듕中셩聲ᄒᆞ·니·라

ㅓ·는 ᅌᅥᆸ業ㅉ쫑字 가온·딧소·리 ·ᄀᆞ·ᄐᆞ·니·라

ㅛ·는 ᅀᅧᆼ如 욕欲ㅉ쫑字 듕中셩聲ᄒᆞ·니·라

정음언해10ㄴ

ㅛ·ᄂᆞᆫ欲·욕字·ᄍᆞᆼ 가·온·딧소·리·ᄀᆞ·ᄐᆞ·니·라

ㅑ·ᄂᆞᆫ穰ᅀᅣᆼ字·ᄍᆞᆼ 가·온·딧소·리·ᄀᆞ·ᄐᆞ·니·라

ㅠ·ᄂᆞᆫ戌·슗字·ᄍᆞᆼ 가·온·딧中듕 셩聲 ᄒᆞ·니·라

ㅕ·ᄂᆞᆫ彆·ᄫᅧᇙ字·ᄍᆞᆼ 가·온·딧中듕 셩聲 ᄒᆞ·니·라

정음언해11ㄱ

ㅕ는 彆·ㅸ字·쫑 가·온·댓소·리ㄱ·ᄐᆞ·니·라

終즁聲셩復뿡用ㅇ初총聲셩ㅎㆍ니

라 復·뿡ᄂᆞᆫ 다시 ᄡᅳ논·ᄠᅵ디·라시·라

ㄴ는 乃냉終즁ㄱ소·리ᄂᆞᆫ 다·시 첫소·리를·ᄡᅳ

ᄂᆞ·니·라

ㅇ를 連련書셔脣쓘音흠之징下·행ㅎㆍ면

則즉爲윙脣쓘輕켱音흠ㅎㆍᄂᆞ·니·라 連련은 니

정음언해11ㄴ

정음언해12ㄱ

·첫소·리·를 어·울·워 ·ᄡᅮ·디·면 ᄀᆞᆯ·ᄫᅡ·쓰·라 냏

乃 終 ㄱ 소·리·도 ·ᄒᆞᆫ가·지·라

·ㅡ·ㅗ·ㅜ·ㅛ·ㅠ·란 附ᄫᅳᆼ書셩 初총聲셩

之징下ᅘᅡᆼᄒᆞ·고 ᄡᅳ·라 ·ᄂᆞᆫ 브

·ㅗ·ㅏ·ㅜ·ㅓ·ㅛ·ㅑ·ㅠ·ㅕ·란 ·첫소

·리 아·래 브·텨 쓰·고

·ㅣ·ㅏ·ㅑ·ㅓ·ㅕ·란 附ᄫᅳᆼ書셩 於헝 右ᅌᅮᇢ ᄒᆞ·라

정음언해12ㄴ

右ᄒᆞᆫ녕기는올ᄅ라

ㅣ와ㅘ와ㅑ와ㅠ와란올ᄅ녀기ㄱ

브텨쓰라

凡뻠字ᄍᆞᆼㅣ ᄫᅵᇢ合ᅘᅡᆸ成썽音ᅙᅳᆷ은

ㄴ니뻠凡은믈읫ᄒᆞ논ᄠᅳ디라ᄫᅵᇢ音ᅙᅳᆷ은모
로매ᄒᆞ논ᄠᅳ디라ᅘᅡᆸ成썽은일씨라

ㄴ니
믈읫字ᄍᆞᆼㅣ모로매어우러ᅀᅡ소리이
:

:장左강加ᅙᅥᆼ一點ㆍ호면즉則ᄡᅥ컹去셩聲

이ㆍ오 ᅙᅡᆼ 장左ᄂᆞᆫ 왼녀긔기ㆍ라 강加ᄂᆞᆫ 더을ㆍ씨라 컹去셩聲은 ᄆᆞᆺ노라

리ㆍ라ㆍ소

왼녀긔ᄒᆞ點을더ㆍ으면ㆍᄆᆞᆺ노푼소리

ㆍ오

싱二즉則ᄡᅵ쌍上셩聲聲ㆍ이ㆍ오 쌍上셩聲은 ㆍᄆᆞᆺ두라ㆍᄒ히라ㆍ처라

ㆍ어미니 ㆍ읏갑고 終ㆍ이ㄴᆞᆺ乃ㄷ듕소리ㆍ라

뗭點이둘히면쌍눈성聲이·오

무無·즉則뼝平성聲·이·오 무無는 ·업슬·씨 ·라 뼝平셩聲·은

:소눗가뵨 소·리·라

뗭點이업스면뼝平셩聲·이·오

십入셩聲·은 강加뗭點이 둠잉而 ·흑促

·급急·ᄒᆞ니·라 입入셩聲·은 ·흑促·급急·은 ᄲᆞᆯ리 굿ᄂᆞᆫ소 ·씨·라 ·라

·입入셩聲·은뗭點 더우믄·ᄒᆞ가·지·로ᄃᆡ

ᄒᆞ·ᄂᆞ·니·라

·한漢音흠齒·칭聲셩·은 有·ᅌᅮᇢ齒·칭頭뚱正·졍
齒·칭·라

正正齒·칭之징別·ᄫᅵᆯ·ᄒᆞ·니
【·한漢音흠·은 듕中國·귁소·리·라 뚱頭
졍正·은 머·리·라 ·ᄫᅵᆯ別·은 ᄀᆞᆯ
ᄒᆡᆯ·씨·라】

듕中國·귁 소·리·옛 니쏘·리·ᄂᆞᆫ 齒·칭頭뚱

와正·졍齒·칭·왜 ·ᄀᆞᆯ·ᄒᆡ요·미 잇·ᄂᆞ·니

ᄌ ᄎ ᅏ ᄼ ᄿ 字·ᄍ·ᄂᆞᆫ 用·ᅇᅭᆼ 齒·칭頭뚱

ᄌᄎᄍᄉᄊ字ᄍᆞᆼ·ᄂᆞᆫ 齒칭頭뚱ㅅ소·리·예 ᄡᅳ·고

이 소·리·ᄂᆞᆫ 우·리나·랏 소·리예·셔 열ᄫᆞ·니 ·혓 ·그·티 웃·닛 머·리·예 다·ᄂᆞ·니·라

ᄌᄎᄍᄉᄊ字ᄍᆞᆼ·ᄂᆞᆫ 正졍齒칭ㅅ소·리·예 ᄡᅳ·ᄂᆞ·니

이 소·리·ᄂᆞᆫ 우·리나·랏 소·리예·셔 두터·ᄫᆞ·니 ·혓 ·그·티 아·랫·닛 므유·메 다·ᄂᆞ·니·라

정음언해15ㄱ

·예ᄡᅳ·니

아ㅋ ᄡᅧᆼ舌 쓷屑 썅喉 ㆆ ·징字ᄍᅌ ·ᄂᆞᆫ :통通 ㅇ·ᅭᆼ

用 ㅇ형杵 한漢 ㆆ흠音 ㆆ ·ᄒᆞ·ᄂᆞ·니·라

엄·과혀·와입시·울·와목소·리·예·쎠스字ᄍ 눈

듕中 귁國 소·리·예 通통·히·ᄡᅳ·니·니·라

훈訓 민民 졍正 흠音 音

훈민정음 언해본은 1446년에 반포된 훈민정음 해례(한문)본 가운데 세종대왕께서 직접 지은 서문과 예의를 훈민정음으로 번역하며 1459년(세조5년)에 풀어서 펴낸 것이다.

이 언해본을 누가 언해하였는지는 알 수 없으나 한자를 큰 글씨로 앞세우고 한글을 작게 표기하였다.

세종께서는 1449년에 직접 펴낸 "월인천강지곡"에서 한글을 한자보다 크게 앞세웠다. 이는 세종대왕께서 한글이 주류문자로 쓰이기를 원했던 것으로 생각된다.

본 작품은 이러한 세종대왕의 한글사랑 정신을 본받아 훈민정음 반포 567돌을 맞아 언해본의 큰 글씨 한자와 작은 글씨 한글의 표기를 바꿔 한글 글씨를 크게 앞세워 씀으로서 우리 후손들이 세종의 정신을 기리면서 훈민정음을 익히기 쉽도록 한글날을 즈음하여 쓰다

계사년 송묵헌에서 철호 문관홍

청농문관효 작품세계

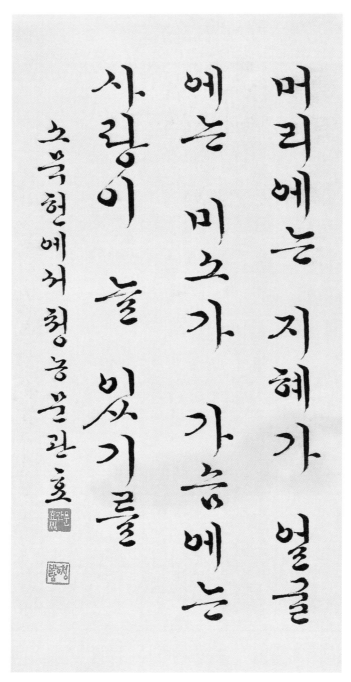

머리에는 지혜가 얼굴
에는 미소가 가슴에는
사랑이 늘 있기를

초목헌에서 청농 문관효
[낙관 도장]
[낙관 도장]

명언구 / 34×57cm

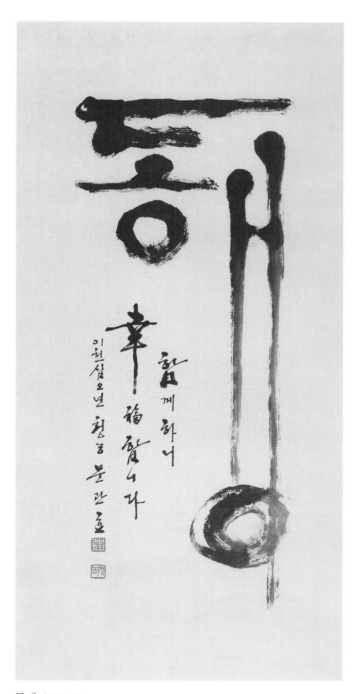

동행 / 32×70cm

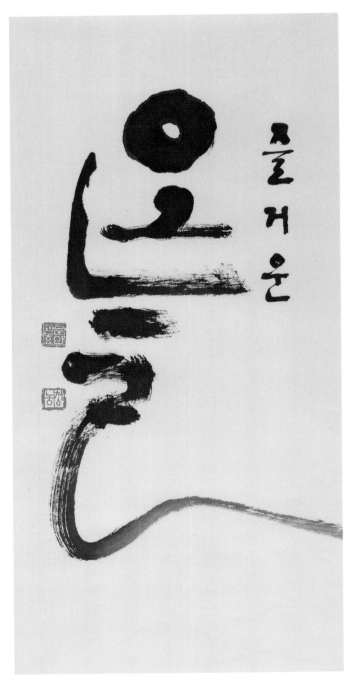

즐거운 오늘 / 35×70cm

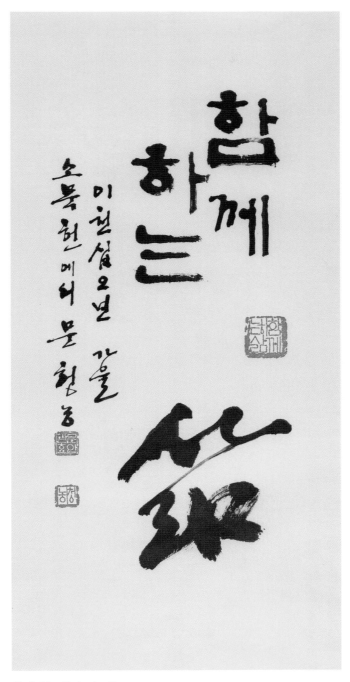

함께하는 삶 / 34×69cm

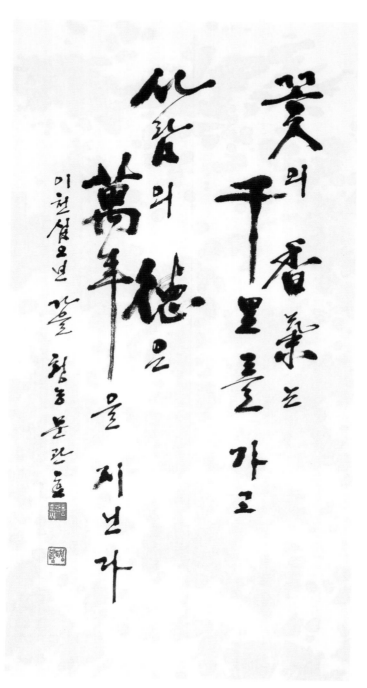

꽃의 향기 / 35×70cm

남의 손을 씻어주다보면 / 35×134cm

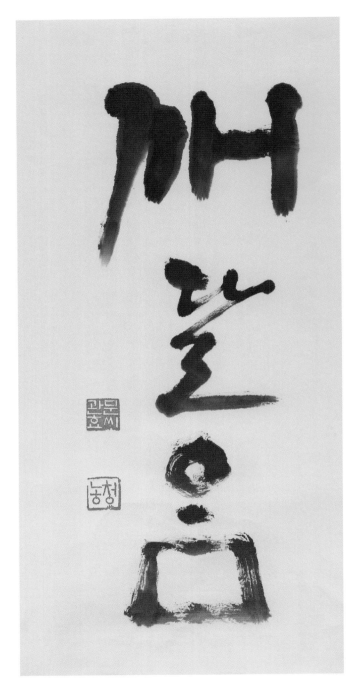

깨달음 / 34×69 cm

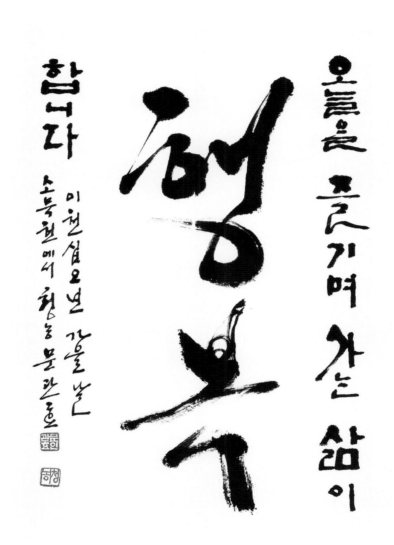

오늘을 즐기며 가는 삶이

행복

함니다

이천섭오년 갈을 날
소득원에서 청농 문관효

행복 / 35×46cm

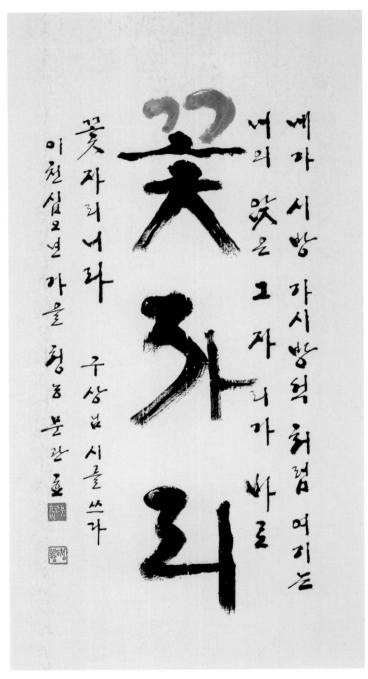

꽃자리 / 35×70cm

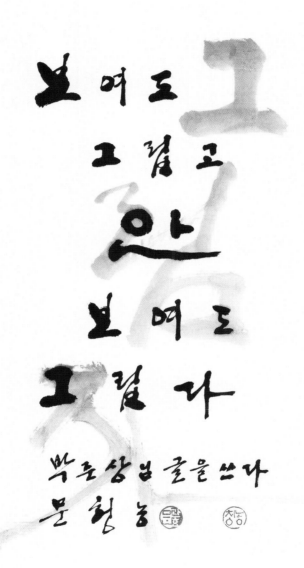

그림자 / 30×50cm

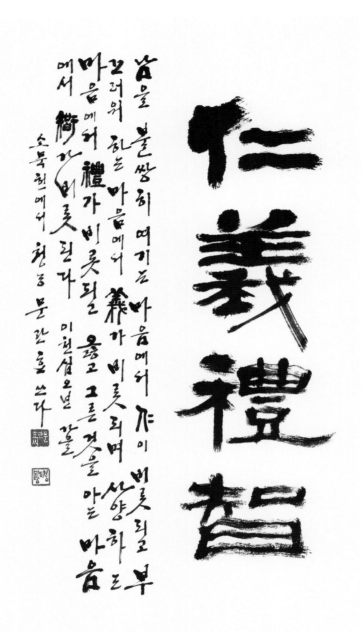

仁義禮智 / 38×70cm

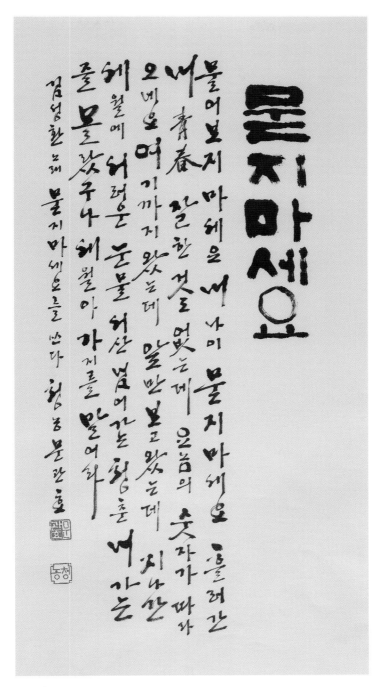

묻지마세요 / 35×70cm

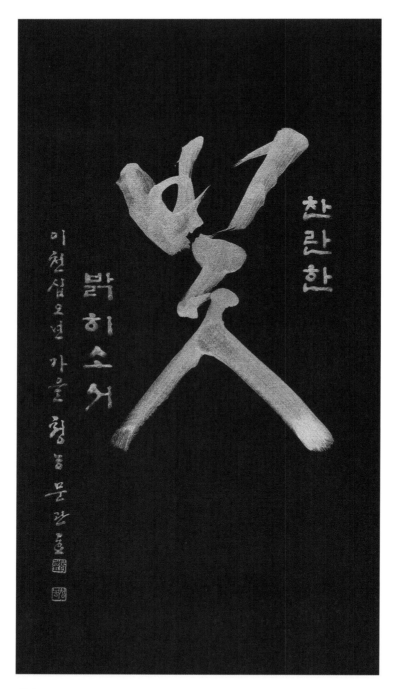

빛 / 38×70cm

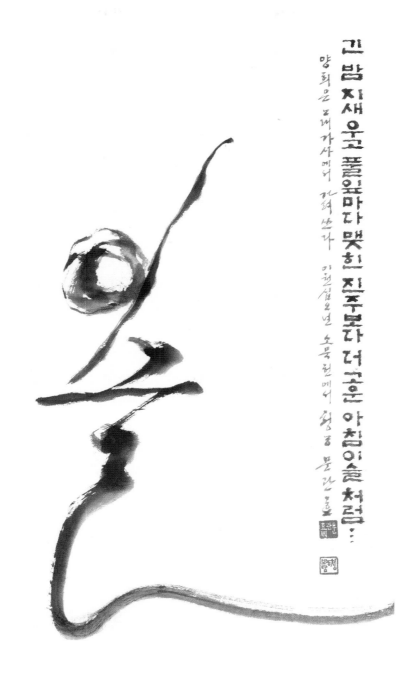

긴 밤 지새우고 풀잎마다 맺힌 진주보다 더 고운 아침이슬 처럼...

양희은 노래 가사에서 가려쓴다 일천십오년 초봄 원에서 청농 문관효 글■

이슬 / 37×70cm

가장 낮은 곳을 택하여 우리는 간다

가장 더러운 것들을 싸안고 우리는 간다 너희도 우리를 더럽다 하겠느냐 너희도 우리를 원하라 하겠느냐 우리가 지나간 어느 기슭에 몰래 손을 씻는 사람들아 언제나 강선을 보라 옷을 곳을 택하여 우리는 흘러라

이천십오년 가을날 오롱환님 시를 쓰다 소복헌에서 청농 문관효

강 / 35×135cm

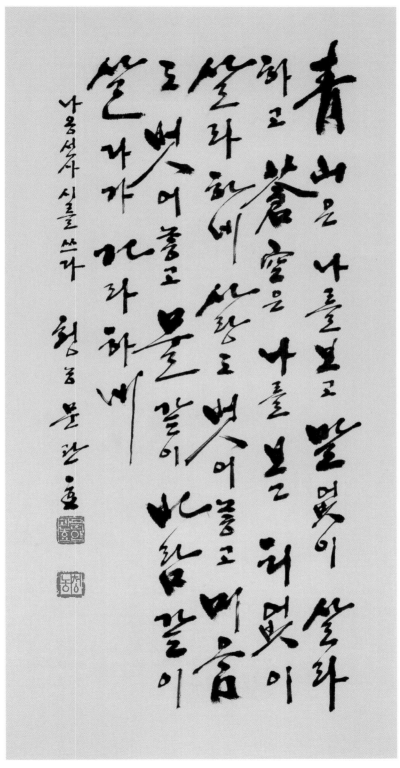

나옹선사 시 / 35×70cm

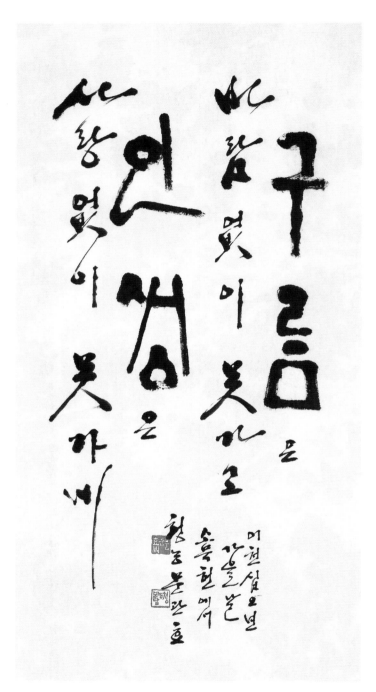

구름인생 / 35×70cm

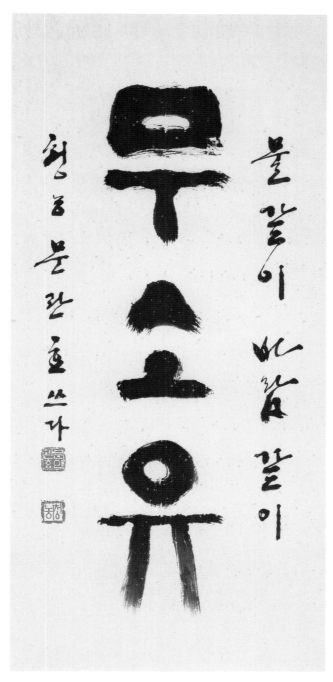

물 같이 바람 같이

청농 문관효 쓰다

무소유 / 35×70cm

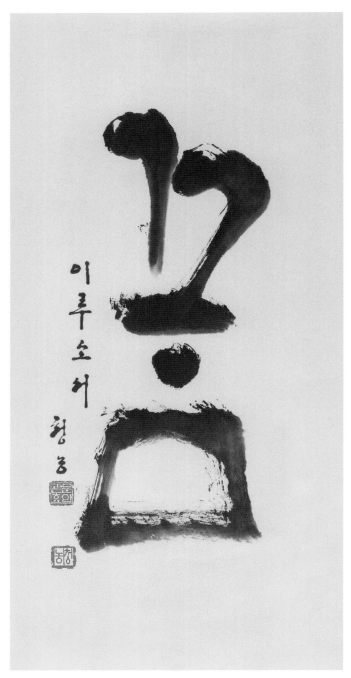

꿈 / 34×70cm

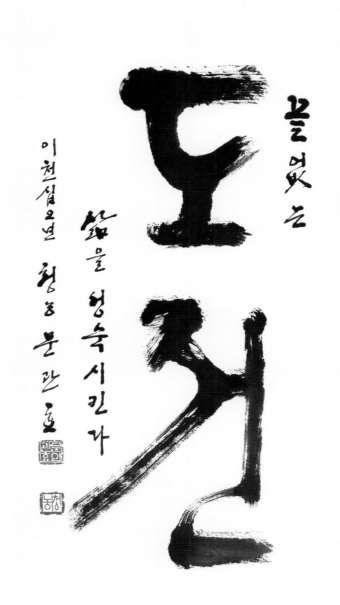

끝없는

삶을 성숙시킨가

이천십오년 청농 문관효

도전 / 45×70cm

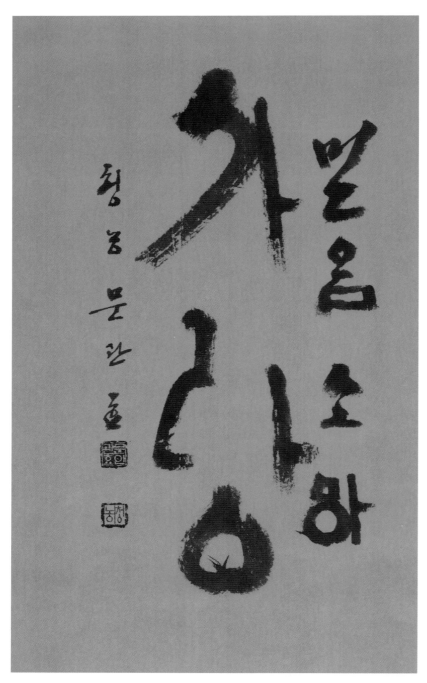

믿음 소망 사랑 / 38×62cm

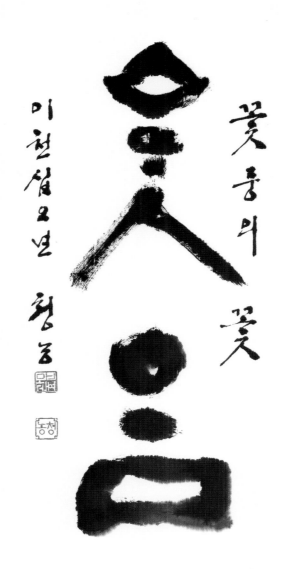

꽃송이 꽃

이천섭오년 청농

웃음 / 34×69cm

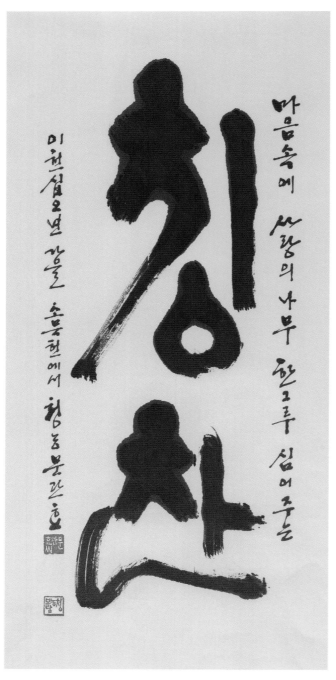

칭찬 / 34×69cm

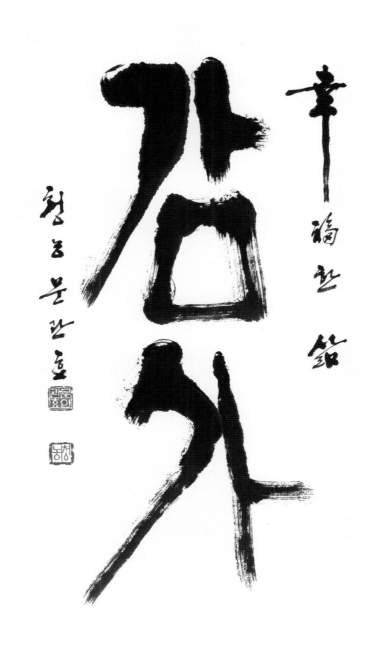

감사 /45×70cm

5337자의 혼을 붓으로 살려내다

김슬옹(워싱턴글로벌대 한국어과 주임교수)

《훈민정음》 해례본은 무엇인가?

《훈민정음》 해례본은 새 문자 훈민정음을 알기 쉽게 풀이한 책이다. 세종대왕은 1443년에 훈민정음을 만들고, 1446년 음력 9월 상순에 《훈민정음》 해례본을 통해 백성들에게 새 문자 훈민정음과 그것을 만든 원리와 운용 방법을 알렸다.

세종대왕이 1446년에 펴낸 초간본은 현재 간송미술관에서 소장하고 있다. 이 《훈민정음》 해례본은 2015년에 간송미술문화재단과 교보문고에 의해 해설서(김슬옹)와 더불어 복간됨으로써 그 의미를 더하고 있다.

《훈민정음》 해례본에는 창제의 취지와 원리, 역사적 의미 등을 비롯하여 문자의 다양한 예시 등이 실려 있다. 이 책은 세종대왕을 비롯해 집현전 학사 정인지, 최항, 박팽년, 신숙주, 성삼문, 강희안, 이개, 이선로 등 여덟 명이 함께 지었다. 세종대왕이 쓴 부분을 ∧예의편∨ 또는 ∧본문∨ 또는 ∧정음∨이라 부르고, 신하들이 풀어 쓴 부분을 ∧정음 해례∨ 또는 ∧해례편∨이라고 부른다. ∧예의편(본문)∨은 세종대왕의 서문과 ∧해례편(정음해례)∨은 ∧해례∨와 ∧정인지 서문∨으로 구성되어 있다.

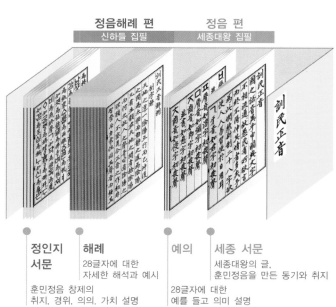

정음해례 편 — 신하들 집필
정음 편 — 세종대왕 집필

정인지 서문
훈민정음 창제의 취지, 경위, 의의, 가치 설명

해례
28글자에 대한 자세한 해석과 예시

예의
28글자에 대한 예를 들고 의미 설명

세종 서문
세종대왕의 글, 훈민정음을 만든 동기와 취지

〈그림 1〉《훈민정음》 해례본의 구조(김슬옹 글/강수현 그림, 2015, 누구나 알아야 할 훈민정음, 한글이야기 28. 글누림)

《훈민정음》 해례본은 1책으로 전체 33장이고, 예의 부분은 장마다 14행에 매행 11자이며, 해례 부분은 장마다 16행에 매행 13자이며, 해례 끝의 정인지 서문은 한 글자를 내려 적고 있다. 이처럼 예의와 해례 사이에 행과 글자 수에 차이가 나는 것은 임금이 작성한 예의는 글자의 크기를 크게 하고, 신하들이 작성한 해례 부분은 임금을 공경한다는 뜻에서 글자의 크기를 작게 했기 때문이다.

《훈민정음》 해례본은 목판본으로 제작되었다. 세종대왕이 직접 펴낸 초간본은 오랜 세월 알려지지 않다가 1940년에 경상북도 안동에서 이용준 선생에 의해 발견되었다. 그 책을 간송 전형필 선생이 사들여 지금은 간송미술관(서울 성북구 소재)에서 보관하고 있으며 대한민국 국보 제70호로 지정되었고, 1997년에는 유네스코 세계 기록유산으로 등재되었다.

《훈민정음》 해례본은 발견 당시 표지와 맨 앞 두 장, 총 네 쪽이 없었다. 다행히 이 부분의 내용이 《조선왕조실록》에 수록되어 있었기 때문에 이용준선생이 두 장을 복원하였다. 그런데 세종대왕 서문의 맨 마지막 글자인 〈耳〉를 〈사진 1〉과 같이 〈矣〉로 잘못 복원하였다.

〈사진 1〉《훈민정음》 해례본(간송본) 첫째 장

〈사진 2〉 세종대왕 서문이 수록되어 있는 《조선왕조실록》 1446년 9월 29일 자 기사

〈훈민정음〉 해례본의 글자 수

　훈민정음 해례본의 글자 수는 표지 제목과 판심 제목을 제외하고 모두 5337자이다. 이 가운데 한자는 4,790자이고 한글은 낱글자(초성자, 중성자)를 포함 547자이다.

〈표 1〉〈훈민정음〉 해례본 쪽별 글자 수 현황

쪽별	글자 총수	한자	한글
정음 1ㄱ	67	66	1
정음 1ㄴ	61	56	5
정음 2ㄱ	61	56	5
정음 2ㄴ	62	57	5
정음 3ㄱ	46	39	7
정음 3ㄴ	52	46	6
정음 4ㄱ	57	46	11
정음 4ㄴ			
정음 모두	406	366	40
정음해례 1ㄱ	87	87	0
정음해례 1ㄴ	104	86	18
정음해례 2ㄱ	104	96	8
정음해례 2ㄴ	104	104	0
정음해례 3ㄱ	104	104	0
정음해례 3ㄴ	104	72	32
정음해례 4ㄱ	104	99	5
정음해례 4ㄴ	104	97	7
정음해례 5ㄱ	104	91	13
정음해례 5ㄴ	104	76	28
정음해례 6ㄱ	104	87	17
정음해례 6ㄴ	104	94	10
정음해례 7ㄱ	104	99	5
정음해례 7ㄴ	104	104	0
정음해례 8ㄱ	104	104	0
정음해례 8ㄴ	104	104	0
정음해례 9ㄱ	86	86	0
정음해례 9ㄴ	56	56	0
정음해례 10ㄱ	56	56	0
정음해례 10ㄴ	56	56	0
정음해례 11ㄱ	56	56	0
정음해례 11ㄴ	56	56	0
정음해례 12ㄱ	56	56	0
정음해례 12ㄴ	56	56	0
정음해례 13ㄱ	56	56	0

정음해례 13ㄴ	56	56	0
정음해례 14ㄱ	56	56	0
정음해례 14ㄴ	70	66	4
정음해례 15ㄱ	85	73	12
정음해례 15ㄴ	58	58	0
정음해례 16ㄱ	104	76	28
정음해례 16ㄴ	104	84	20
정음해례 17ㄱ	52	52	0
정음해례 17ㄴ	88	80	8
정음해례 18ㄱ	104	82	22
정음해례 18ㄴ	104	78	26
정음해례 19ㄱ	79	74	5
정음해례 19ㄴ	56	56	0
정음해례 20ㄱ	56	56	0
정음해례 20ㄴ	88	71	17
정음해례 21ㄱ	104	83	21
정음해례 21ㄴ	104	92	12
정음해례 22ㄱ	104	96	8
정음해례 22ㄴ	104	98	6
정음해례 23ㄱ	69	66	3
정음해례 23ㄴ	56	56	0
정음해례 24ㄱ	49	49	0
정음해례 24ㄴ	88	57	31
정음해례 25ㄱ	104	60	44
정음해례 25ㄴ	104	59	45
정음해례 26ㄱ	104	65	39
정음해례 26ㄴ	98	85	13
정음해례 27ㄱ	96	96	0
정음해례 27ㄴ	93	93	0
정음해례 28ㄱ	94	94	0
정음해례 28ㄴ	96	96	0
정음해례 29ㄱ	90	90	0
정음해례 29ㄴ	33	33	0
정음해례 모두	4931	4424	507
총합계	5337	4790	547

〈표 2〉〈훈민정음〉해례본 분야별 글자 수

분야별	글자 총수	한자	한글
권수제	4	4	0
어제 서문	54	54	0
예의	348	308	40
해례제목	6	6	0
제자해(제목포함)	2315	2172	143
초성해(제목포함)	169	153	16
중성해(제목포함)	283	235	48
종성해(제목포함)	487	426	61
합자해(제목포함)	678	611	67
용자례(제목포함)	431	259	172
정인지 서문	558	558	0
권미제	4	4	0
총합계	5337	4790	547

〈훈민정음〉 해례본은 왜 무가지보인가?

김슬옹 (2015). 훈민정음(간송본) 해제. 교보문고.

훈민정음 해례본은 새 문자에 대한 해설서이자 교육서이며 세종의 문자 사상서이기도 하다. 세종의 정음 사상은 가장 상식적이고 소박한 정음의 꿈이었다. 천하의 모든 소리를 바르게 적고자 하는 꿈, 그래서 바른 문자는 다시 바른 소리로 유통되어 누구나 서로 소통할 수 있는 문자에 대한 꿈이었다. 그 꿈을 이루고 보니 기적의 문자가 되었다.

《천지자연의 소리가 있으면 천지자연의 문자가 있다》는 세종의 정음 사상의 바탕은 세종만의 생각은 아니었다. 고대부터 있었던 사상이었지만 세종 이전에는 사상에 머물렀을 뿐 실제 문자로 구현되지 못했다. 세종은 고대의 정음 사상을 더 완벽한 철학과 과학, 음악학, 언어학 등을 연구하여 실제 문자로 만들고 삶 속에서 쓰이게 만들었다. 이렇게 완벽한 천지자연의 소리문자를 만들고 보니, 해례본 집필에 참여한 신하들은 그 자신감을 《어찌 천지자연의 혼령과 신령스런 정령과 함께 정음을 쓰지 않겠는가?》라고까지 했다.

흔히 훈민정음을 과학의 문자라고 하지만 그렇게만 얘기하면 훈민정음의 참가치를 덜 드러내는 것이다. 과학의 문자 이전에 자연의 문자를 만들기 위해 음악과 천문 연구를 통해 기초를 닦고 그것을 바탕으로 현대 언어학보다 더 뛰어난 언어학 지식을 적용해 만들고 보니 과학의 문자가 되었다.

말소리를 자연스럽게 적고자 하는 욕망은 15세기에 이르러서야 조선이라는 변방의 작은 나라에서 새로운 소리 문자로 탄생하였다. 그것은 말소리를 제대로 적을 수 없는 한자의 절대 모순과 그로 인해 발달한 중국의 성운학을 바탕으로 생겨난 것이지만 당대의 다른 문자와는 차원이 다른 독창적인 문자로 이룩되었다.

〈그림 4〉 훈민정음 창제 소리 배경과 구성

세종 서문에 보면 ∧유통∨이란 말이 나온다. ∧유통∨은 사람 사이의 소통뿐만 아니라 소리와 문자, 문자와 소리, 소리·문자와 사람 등 관련된 요소들의 자연스러운 상생적인 통함을 의미한다.

세종의 이러한 유통의 정음 문자관은 자연의 소리로서의 말소리를 그대로 존중하는 것이라는 소박한 상식에서 비롯된 것이다. 자연의 소리는 자연의 이치에 따라 문자를 만들고자 하는 것을 가장 큰 목표와 이상으로 삼았기 때문이다. 곧 정인지 서문에 이런 사상이 극명하게 드러나 있다. 천지자연의 소리를 가장 정확하게 문자에 담아 소리와 문자가 자연스레 ∧유통∨하게 하는 것은 오랜 역사이자 전통이라는 것이다. 따라서 이러한 문자에는 자연스럽게 하늘과 땅과 사람이 조화롭게 존재하고 생성되는 천지인 삼재 사상이 담겨 있는 것이다. 이러한 고대의 기본 문자관을 후세 사람들은 함부로 바꿀 수 없고 그대로 따라야 한다는 것이다.

세종 정음 사상은 일종의 자연 철학이라 할 수 있는 동양의 음양 오행 철학과 실험과 경험을 바탕으로 하는 과학의 결합에 있다.

중성의 대표격인 아래아(·)부터 초성의 대표격인 ∧ㅇ∨까지 동양철학을 일관되게 부여하였다. 거시적인 하늘과 미시적인 사람의 목 부분까지 음양오행의 논리를 적용해 천지자연의 질서를 반영했다.

∧·(아래아)∨의 경우 문자 측면에서도 모음의 중심이므로 천지자연의 중심인 하늘의 의미를 부여했고 우리말의 가장 기본적인 모음의 특성인 음양의 원리를 반영했다. 아래아가 현대 표준어에서는 안 쓰이지만 가장 기본적이면서 원초적인 발음인 측면을 보여준다.

자음의 경우는 ∧ㅇ∨는 작은 우주의 중심인 사람, 가운데에서도 중심인 목구멍을 본떠 만들었다. 훈민정음 제자해에서는 《대저 사람의 말소리가 있는 것도 그 근본은 오행에 있는 것이다》라고 하면서 가장 먼저 목구멍소리의 특징을 설명하고 그 다음 ∧어금닛소리 - 혓소리 - 잇소리 - 입술소리∨ 순으로 기술하고 있다.

이렇게 자연스런 말소리 이치를 문자에 반영하다 보니 제자해에서는 사람의 성음에도 모두 음·양의 이치가 있는 것인데, 스스로 노력하면 찾을 수 있는 것을 사람들이 살피지 못했을 뿐이라 하였다. 이러한 자연주의 언어관은 자연스럽게 자음 기본자의 발음 기관 상형이라는 경험과 관찰에 의한 과학과 우리말 모음의 기본자의 통합 과학으로 자음 확장자의 가획과 모음 확장자의 합성이라는 규칙성으로서의 과학 등의 문자 과학으로 융합되어 문자의 가치와 효용성은 극대화되었다.

이렇게 하다 보니 당시 황제의 나라 중국이 밝히지 못한 정음의 실체를 눈으로 볼 수 있는 보이는 문자가 되었다. 이런 벅찬 기쁨을 신숙주는 이렇게 표현하였다.

우리 세종대왕께서는 타고나신 성인으로 고명하고 통달하여 깨우치지 아니한 바 없으시어 성운의 처음과 끝을 모조리 연구한 끝에 헤아려 옳고 그름을 정해서 칠운·사성의 가로세로 하나의 줄이라도 마침내 바른 데로 돌아오게 하였으니, 우리 동방 천백 년에 알지 못하던 것을 열흘이 못 가서 배울 수 있으며, 진실로 깊이 생각하고 되풀이하여 이를 해득하면 성운학이 어찌 정밀하기 어렵겠는가. 옛사람이 말하기를, ∧산스크리트어가 중국에 행해지고 있지만, 공자의 경전이 인도로 가지 못한 것은 문자 때문이지, 소리 때문이 아니다. ∨라고 하였다. 대개 소리가 있으면 글자가 있는 법이

니 어찌 소리 없는 글자가 있겠는가. 지금 훈민정음으로써 번역하여 소리가 운(韻)과 더불어 고르게 되면 음화(音

和)·유격(類隔)·정절(正切)·회절(回切) 따위의 번거롭고 또 수고로울 필요가 없이 입만 열면 음을 얻어 조금도

틀리지 아니하니, 어찌 풍토가 똑같지 아니함을 걱정하겠는가.

세종은 소리와 문자에 대한 과학적 분석을 통해 각 자소의 절대 음가를 구현하면서도 그것이
빚어내는 다양한 말소리의 역동성도 함께 담아냄으로써 정음의 ∧바름∨이 지향해야 하는 바
른 세상의 길을 시공간을 초월하여 제시하였다.
세종정음의 실체는 소리와 문자의 보편성을 바탕으로 사람 사이의 소통성을 이룬 것이며 이
를 음악과 과학 방법론으로 소리와 문자의 바름과 표준이 가능하게 하였다. 따라서 이러한 정
음 문자관은 문자 맥락을 구성하는 모든 요소들이 자연스럽게 상생으로 융합되는 ∧유통∨ 정
신으로 이루어졌다.

암호 같은 문장 부호들

해례본에 오늘날 같이 다양한 문장 부호가 쓰이지는 않았지만 마침표, 쉼표 등 기본 부호뿐
아니라 현재는 사용하지 않는 사성을 나타내는 작은 동그라미가 있다. 이를 순우리말로는 ∧돌
림∨, 한자어로는 ∧권점∨이라 부른다. 오늘날의 마침표에 해당되는 구점은 오른쪽 아래 글
자와 조금 떨어진 곳에 찍었다. 오른쪽 아래 찍는다 하여 ∧우권점∨이라 부른다. 오늘날 쉼표
에 해당되는 두점은 글자 가운데 조금 아래 찍어 ∧중권점∨이라 부른다.

글자와 살짝 겹쳐 찍는 점은 총 네 가지로 통틀어 사성이라 부른다. 오른쪽 위에 찍는 점을 거
성, 왼쪽 위는 상성, 오른쪽 아래는 입성, 왼쪽 아래에 찍는 점을 평성이라 한다. 평성은
가장 낮은 소리이고 거성은 가장 높은 소리, 상성은 낮았다가 높아지는 소리이다. 입성은 빨
리 끝내는 소리이다.
사성을 나타내는 점 가운데 음을 지정하는 역할을 하는 것도 있다. ∧復∨은 ∧돌아올 복∨이지
만 거성 표시를 하면 ∧다시 부∨로 읽어야 한다. 즉 終成復用初聲은 ∧종성부용초성(끝소리는
첫소리를 다시 쓴다.)∨이라고 읽는다.

〈그림 5〉 사성 표시 방법과 예

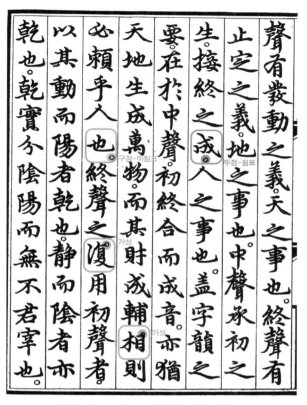

〈사진 3〉 구점, 두점 사례: 정음해례 8ㄴ

[표] 《훈민정음》 해례본 간송본 사성 모음(낙장 보사 부분 정음 1ㄱㄴ, 2ㄱㄴ 제외)

갈래	글자	용례	차례	사성 표시 글자 출처	사성별 글자 수
평성	˚探	探賾錯綜窮深幾	1	정음해례14ㄴ:2_제자해결구	8
	˚幾	探賾錯綜窮深˚幾	2	정음해례14ㄴ:2_제자해결구	
	˚夫	˚夫人之有聲本於五行	3	정음해례2ㄱ:4_제자해	
		˚夫東方有國	4	정음해례29ㄱ:5_정인지서문	
	˚縱	縱者在初聲之右,	5	정음해례20ㄴ:7_합자해	
		其先˚縱後橫,與他不同	6	정음해례23ㄱ:3_합자해	
		圓橫書下右書˚縱	7	정음해례23ㄱ:8_합자해결구	
	˚治	˚治獄者病其曲折之難通	8	정음해례27ㄱ:7_정인지서문	

거성°	復°	終聲復°用初聲	9	정음3ㄴ:6_어제예의	26
		終聲之復°用初聲者	10	정음해례8ㄴ:6_제자해	
		故貞而復°元	11	정음해례9ㄱ:2_제자해	
		冬而復°春	12	정음해례9ㄱ:2_제자해	
		初聲之復°爲終	13	정음해례9ㄱ:3_제자해	
		終聲之復°爲初	14	정음해례9ㄱ:3_제자해	
		初聲復°有發生義	15	정음해례13ㄴ:7_제자해결구	
	冠°	又爲三字之冠°也	16	정음해례6ㄴ:4_제자해	
	斷°	齒剛而斷°	17	정음해례2ㄴ:4_제자해	
	離°	水火未離°乎	18	정음해례7ㄱ:3_제자해	
	論°	固未可以定位成數論°也	19	정음해례8ㄴ:5_제자해	
	相°	而其財成輔相°則必賴互人也	20	정음해례14ㄱ:4_제자해결구	
		人能輔相°天地宜	21	정음해례11ㄴ:2_제자해결구	
	要°	要°於初發細推尋	22	정음해례11ㄴ:2_제자해결구	
		要°皆各隨所	23	정음해례27ㄱ:3_정인지서문	
	易°	精義未可容易°觀	24	정음해례11ㄴ:8_제자해결구	
		指遠言近揄民易°	25	정음해례14ㄴ:3_제자해결구	
	見°	二圓爲形見°其義	26	정음해례12ㄴ:6_제자해결구	
	和°	初聲以五音淸濁和°之於後	27	정음해례8ㄱ:1_제자해	
		中聲唱之初聲和°	28	정음해례13ㄴ:1_제자해결구	
		和°者爲初亦爲終	29	정음해례13ㄴ:3_제자해결구	
	先°	天先°乎地理自然	30	정음해례13ㄴ:2_제자해결구	
	趣°	學書者患其旨趣°之難曉	31	정음해례27ㄱ:7_정인지서문	
	讀°	始作吏讀°	32	정음해례27ㄱ:1_정인지서문	
	調°	因聲而音叶七調	33	정음해례27ㄱ:8_정인지서문	
	應°	臣與集賢殿應°敎臣崔恒	34	정음해례28ㄱ:2_정인지서문	
상성	°上	二則°上聲	35	정음4ㄱ:4_어제예의	19
		故平°上去其終聲不類入聲之促急	36	정음해례17ㄴ:7_종성해	
		終則宜於平°上去	37	정음해례18ㄱ:1_종성해	
		°上去聲之終	38	정음해례18ㄱ:4_종성해	
		爲平°上去不爲入	39	정음해례19ㄱ:7_종성해결구	
		諺語平°上去入	40	정음해례21ㄱ:7_합자해	
		돌爲石而其聲°上	41	정음해례22ㄱ:1_합자해	
		二點爲°上聲	42	정음해례22ㄱ:3_합자해	
		或似°上聲	43	정음해례22ㄱ:6_합자해	
		其加點則與平°上去同	44	정음해례22ㄱ:8_합자해	
		°上聲和而擧	45	정음해례22ㄱ:1_합자해	
		平聲則弓°上則石	46	정음해례23ㄴ:6_합자해결구	
		一去二°上無點平	47	정음해례24ㄱ:2_합자해결구	
	°長	ㅋ木之盛°長	48	정음해례4ㄱ:6_제자해	
	°徵	於音爲°徵	49	정음해례2ㄴ:4_제자해	
		°徵音夏火是舌聲	50	정음해례10ㄴ:5_제자해결구	
	°處	要°皆各隨所。°處而安	51	정음해례27ㄱ:4_정인지서문	
	°强	不可°强之使同也	52	정음해례27ㄱ:4_정인지서문	
	°稽	拜手°稽首謹書	53	정음해례29ㄱ:3_정인지서문	
입성	索°	初非智營而力索°	54	정음해례1ㄱ:8_제자해	5
	別°	唯業似欲取義別°	55	정음해례9ㄴ:8_제자해결구	
		然四方風土區別°	56	정음해례26ㄴ:8_정인지서문	
	塞°	入聲促而塞°	57	정음해례22ㄴ:3_합자해	
	着°	初中聲下接着°寫	58	정음해례23ㄴ:2_합자해결구	
모두		58			

세종 임금은 1446년 음력 九월 상한에 훈민정음을 백성들에게 알린 뒤 둘째 아들 이유(수양대군, 훗날 세조)에게 〈석보상절〉을 짓게 했다. 이해는 훈민정음이라는 새로운 문자를 백성들에게 알리는 천지개벽의 기쁜 해이기도 하지만 소헌왕후가 세상을 떠난 슬픈 해이기도 했다. 따라서 세종은 소헌왕후의 죽음을 애도하고 더불어 백성들에게 친근한 불경을 새로운 문자로 지어 새 문자를 보급하고자 이 책을 기획한 것이다. 세종은 이 거대한 작업을 누구에게 맡길가 고민하다가 불심도 깊고 언문 실력도 뛰어난 둘째 아들에게 맡긴 것이다. 수양대군은 이 작업을 성실하게 수행하여, 이 책은 훈민정음 반포 1년 뒤인 1447년(세종 29)에 활자본으로 출판되었다.

이 책은 〈증수석가보(增修釋迦譜)〉를 재구성하여 편역한 24권의 책으로 불교서이자 문학 산문집이다. 새 문자를 적용한 첫 책인 만큼 기존 한자를 배치하고 그 음을 한글로 달았다.

이러한 〈석보상절〉 편찬을 둘째 아들에게 맡긴 세종은 똑같은 전략으로 소헌왕후를 그리워하며 찬불가인 〈월인천강지곡〉을 지어 〈석보상절〉과 같은 해인 1447년에 출판했다. 흔히 이 찬불가는 〈석보상절〉을 보고 지었다고 하지만 500곡이 넘는 방대한 분량으로 볼 때 거의 같은 시기에 시작한 것으로 보인다.

그런데 세종이 직접 지은 이 노래집은 〈석보상절〉과 크게 다른 것이 하나 있다. 바로 한글과 한자의 배치이다. 〈석보상절〉은 큰 한자 다음에 작은 한글을 붙였지만 〈월인천강지곡〉은 그 반대로 큰 한글 글자 다음에 작은 한자를 붙였다.

수양대군은 세조 임금으로 오른 지 5년 만인 1459년에 자신이 직접 지은 <월인천강지곡>의 내용 수정본을 합쳐서 <월인석보>, 목판본 25권으로 출판했다. 세조는 부모와 요절한 세자 도원군의 명복을 빌고, 스스로도 자신이 저지른 업보에서 벗어나고자 불심에 많이 기댔고 이 책은 그런 과정에서 나온 것이다. 그런데 세조는 한자음의 배치는 <월인천강지곡>의 <월인 印…> 의 방식보다는 <月印千…> 과 같은 석보상절식 배치로 바꾸었다. 책의 일관성을 위해 그런 듯 하지만 무척 아쉬운 부분이다.

그러나 세조는 이 책을 통해 세종 다음의 훈민정음 보급의 새로운 역사를 연다. 바로 이 책 앞머리에 훈민정음 언해본을 실었기 때문이다. 이 언해본이야말로 한문으로 되어 있는 훈민정음의 보급을 넘어 훈민정음 보급의 바탕 구실을 하기 때문이다. 곧 <월인석보>는 훈민정음 보급의 최고 전파의 의도를 분명히 한 것이다. 훈민정음 언해본을 앞머리에 배치하여 새로운 문자를 통한 불심 전파의 의도가 나온 지 14년 만에 부왕과 함께 이루고자 했던 훈민정음과 불심 전파의 의도를 구체적으로 실현한 셈이다.

이 언해본은 <훈민정음> 해례본 가운데 세종이 직접 쓴 서문과 예의를 언문으로 번역하고 주석을 단 것이다.

이런 엄청난 차이를 가벼이 볼 수는 없다. 일종의 노래 가사이니 한글을 한자보다 크게 박았다고 할 수 있지만 여기에는 한글이 주류 글자로 쓰이길 염원하는 세종의 꿈이 담겨있다고 볼 수 있다. 실제 이 책은 현대 맞춤법과 같이 원형을 밝혀 적는 예가 많이 적혀 있어 한글 사용의 미래에 대한 세종의 전망이 담겨 있다고 볼 수 있다.

이 언해본 역시 석보상절과 같이 한자가 크게 한글은 작게 펴냈다. 이 언해를 누가 언제 했는지는 모른다. 분명한 것은 세조가 펴낸 것이기에 이것 자체가 세조의 대단한 업적이지만 만일 세종이 살아 있었다면 번역문 자체는 아마도 한글을 한자보다 크게 하여 펴냈을 것이다.

훈민정음 언해본 자체가 세종의 높고 큰 뜻과 훈민정음의 가치를 담고 있지만 이번에 청농 문관효 서예가는 <월인천강지곡>과 같이 한글을 한자보다 크게 다시 씀으로써 그 뜻과 가치를 더욱 높여 세종의 얼을 재현하였다.

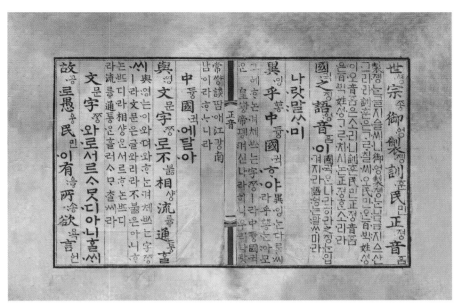

〈사진 4〉 훈민정음 언해본 첫장

세종은 과학적이고 쉬운 한글을 통해 서로 소통하고 서로 조화롭게 잘 살 수 있는 세상을 꿈꿨다. 붓글씨가 갖고 있는 조화로운 예술성이 이런 세종의 꿈과 이상으로 거듭난 것이다. 한글 붓글씨의 아름다운 정신과 세종 정신이 조화롭게 만난 것이다. 한글은 한자와는 매우 세밀하면서도 조화로운 멋을 지녔다.

올해 한글날은 한글 반포 567돌이자 23년 만에 공휴일로 다시 지정된 뜻 깊은 해이다. 한글날은 세종이 한글을 백성들에게 반포한 날을 기리는 것이다. 글자는 혼이요 얼이다. 훈민정음 언해본은 조선시대 한글을 배우는 이들의 학습서 역할도 했다. 만백성의 소통의 꿈을 담은 언해본은 세종의 완벽한 정음 사상을 옮겨 놓은 것이기도 하다.

이번 전시는 세계 최초로 선보이는 월인천강지곡식 훈민정음 언해본 전시이다. 세종께서 오래 사셨더라면 이런 작품을 손수 남기셨을 것이라는 청농의 말에서 세종의 꿈이 실제로 이루어지는 벅찬 감동을 느낄 수 있다. 한글 서예의 아름다움은 한글의 과학성과 예술성에서 비롯된다. 한글의 아름다움은 일반 글씨에서도 컴퓨터 글꼴에서도 드러나지만 한글 서예의 아름다움이 으뜸이다. 따라서 이번 전시를 통해 우리는 전통 예술의 극치와 한글의 우수성, 세종 정신의 위대함이 결합된 참으로 놀라운 혼의 결집을 보게 될 것이다.

청농 문 관 효 (靑農 文寬孝)

전자우편 : cnm538@hanmail.net
연락처 : 010-8829-6639
연구실 : 서울시 종로구 삼일대로437 건국빌딩 인사관 310호

사단법인 한국서도협회 부회장 / 사무총장

예술의전당 서예아카데미 교수

서예진흥위원회 정책위원

문화체육관광부 선정 한글문화큰잔치 광화문광장 설치전 3회

개인전 (10회) 국립한글박물관 초대전 외

─2013 한글을 앞세워 쓴 훈민정음 언해본

─2014 한글로 빚은 한국의 애송시

─2015 번역과 더불어 쓴 훈민정음 해례본

제35회 원곡서예문화상 수상 (2013)

로 또서예문화상 수상 (2006)

(사) 한국서도협회초대작가상 수상 (2001)

대한민국서도대전 운영·심사위원장 (서도협)

대한민국서예전람회 심사위원 (서가협)

대한민국미술대전 심사위원 (미협)

공무원미술대전 심사위원 (안전행정부)

전라남도 미술대전 심사위원

대한민국한글서예대전 심사위원

백운예술제 심사 및 의왕시 향토작가 초대전

한글알림 중국전 및 한·중서예명가 초대전 외

대한민국서예초대작가전 (1999년 예술의전당)

단체 그룹전 500여회

저 자 와 의
협 의 하 에
인 지 생 략

훈민정음의 큰

발행일 ┃ 2015년 12월 3일

편저자 ┃ 청농 문 관 효
　　　　서울시 종로구 삼일대로437 건국빌딩 인사관 310호
　　　　연락처 : 010-8829-6639
발행처 ┃ 이화문화출판사 www.makebook.net
　　　　주소. 서울시 종로구 사직로10길 17(내자동 인왕빌딩)
　　　　TEL. 02-738-9880(대표전화) 02-732-7091~3(구입문의)
ISBN ┃ 979-11-5547-192-0 03640
정　가 ┃ 30,000원